U0108245

村裡來了個 暴走女外科

MAD DOCTOR

作者——**公共電視、十三月股份有限公司**

原著、漫畫——**劉宗瑀**（小劉醫師）

公共電視董事長

陳郁秀

近年來，臺灣醫療界面臨內科、外科、婦產科、兒科醫師出走，以及醫病關係日益惡化、城鄉差距的醫療資源分配不均等困境，這是一個嚴肅且與你我都息息相關的問題，只是醫療領域的專業不是多數人可以有機會近距離了解。

劉宗瑀醫師在《村裡來了個暴走女外科：偏鄉小醫院的血與骨、笑和淚》一書中，透過幽默絕妙的文筆，走出都會地區的大醫院，透過在小鄉鎮裡，與純樸居民的互動中，讓找不到自我的外科醫師，重新面對自己職業與生命中的命題。

由公共電視、十三月股份有限公司共同改編製作的《村裡來了個暴走女外科》一劇，以幽默趣味的喜劇方式呈現書中所想要傳遞的那些——對醫療困境與人性互動的省思，能將戲劇以出版的形式，記錄精美的劇照以及戲劇中未收錄的漏網鏡頭，期望觀眾與讀者在愉快觀看、閱讀的同時，也能感受到臺灣醫療資源寶貴值得珍惜的省思，以及感動於臺灣偏鄉純樸動人的情感，為你我心靈帶來的慰藉。

小說原著＆漫畫作者

劉宗瑀（小劉醫師）

從拍劇確認那一刻起，就彷彿在作夢般，我每時都不禁這樣想著。當年書寫下小說情節時的各種壓力、崩潰、宣洩、洩恨，都毫無保留卻又輾轉多次凝結成文字，何其有幸被導演路過書店時拿起閱讀後，才有了今天這一切成果。

身為一個醫師，一輩子或許永難踏出醫療專業的同溫永凍層，如今有機會一窺影視行業的生活，對我來說既新鮮又有趣，當然，有趣只是前半段，後面是密集拍攝醫療畫面時為了每一格呈現專業而反覆琢磨要求，這些在熬夜、漫長等待，或是現場壓力爆炸因為眾人等著你點頭同意過關瞬間，台灣最貼近一線醫療人員心聲、最詳盡於呈現專業手術與急救畫面的影集，就此誕生。當時拍完後，隨口跟劇組聊說我自己想用四格漫畫隨筆呈現，大概可以畫個十來篇吧！結果數字不知怎麼講錯，變成30篇，剛好從正式播映前一個月開始一天一篇，成為我每晚回家後桌前振筆疾書的壓力來源XD

當年被我連拐帶騙跟著北上協助拍攝的醫療顧問群，都是我開刀房多年的好戰友，他們當時一樣困在攝影棚時可是沒少放我狠話：「被你騙了！想不到那麼累！什麼有機會早點回旅館可以台北逛街！根本都拍到天亮！」之類的。還有人員請的假已經逼近結束，人已經款好包包，老公在南部的家裡奪命連環摳確認到底有沒有要回家（咬牙聲）、但劇場已經排好了整排的器械需要核對順序是否正確，讓人離開趕最末班高鐵同時視訊連線核對器械，或是臨時上午借下午要拍攝用的手術設備……各種讓人當時扶額頭疼，現如今回想會笑出聲，畢竟，我們都共同做了一個神奇的夢。

這次不是夢。

請大家一起來見證！

【我真的沒有被詐騙】

故事要從那天開始說起...

喂?
你好,我們是電視劇組
想要拍攝你寫的小說

甚麼!
當然好的!!!!

結果春去秋來...

沒有後續消息...

我是不是做了個
要拍電視劇的夢?

詐騙?!

再次接到劇組電話,已是一年後...

1 **我真的沒有被詐騙QQ**

【你長得好像蔡淑臻唷】

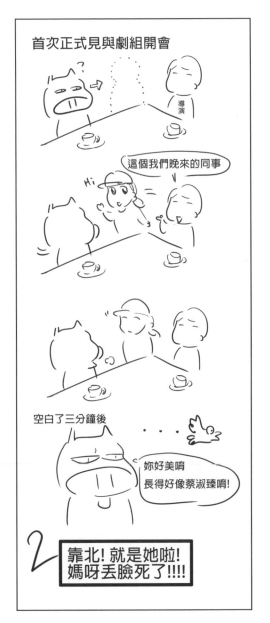

首次正式見與劇組開會

導演

這個我們晚來的同事

Hi

空白了三分鐘後

. . . .

妳好美唷
長得好像蔡淑臻!

2 **靠北! 就是她啦!**
媽呀丟臉死了!!!!

【連哭】

妳好,我是蔡淑臻 想拍你的小說作電視劇

瞬間爆哭！

而且我將在劇中演妳,小劉醫師

你的書很打動我,想要幫台灣醫療發聲! 還有書中的故事我都懂~

嚎啕大哭！

3

第一次會面就連續爆哭

【女主蔡淑臻那男主？】

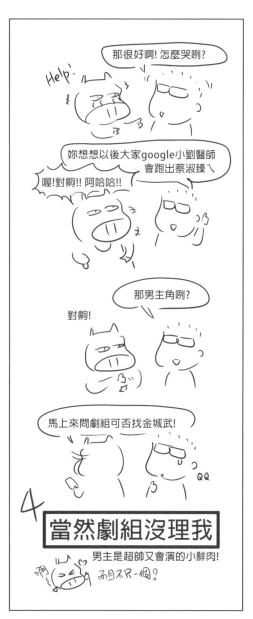

那很好啊! 怎麼哭咧?

Help!

妳想想以後大家google小劉醫師 會跑出蔡淑臻ㄟ

喔!對齁!! 阿哈哈!!

那男主角咧?

對齁!

馬上來問劇組可否找金城武!

4

當然劇組沒理我

男主是超帥又會演的小鮮肉! 而且不只一個!?

QQ

【刀房撿垃圾】

刀房內翻箱倒櫃

這一整袋垃圾都給我唷!

這個空盒子我要!

清潔人員

小劉醫師是要拾荒膩?

她劇組拍攝美術需要,協助取材!

Leader

還有沒有要丟的空紙盒?都給我!!!!

我那段刀房拾荒歲月

【一開始是誰撲倒誰】

你看! 劇裡說小劉醫師撲倒男主ㄟ

好多網友在猜
我們兩當初怎麼交往的...

...

...沒有沒有

你敢講就死定了!

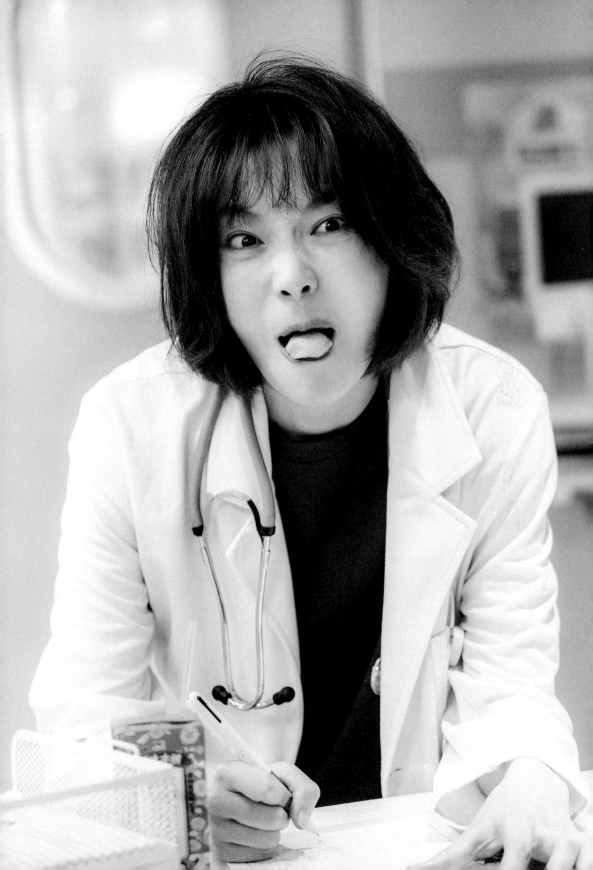

24歲，
害怕踏出舒適圈的
斜槓青年

林山君

朱軒洋　飾

陽光開朗，活潑單純，既是超商店員、宮廟主廚、也是服務於宮廟讓人求神問事的乩身。雙親只留了一筆鉅款給他後便旅居國外，對於他來說南南灣村的大家就是他的家人。阿君有與生俱來適合當神明代言人的體質，樂於幫村民們解決各種疑難雜症。在村子裡，大家都知道他燒得一手好菜，期望他有天可以成為大飯店的主廚，尤其是從小一起長大的阿亮，總是替阿君吹噓他的好手藝。林山君沒想過也沒勇氣踏出南南灣村，直到小劉醫師闖入了村子打破了他原有平靜安逸的生活。

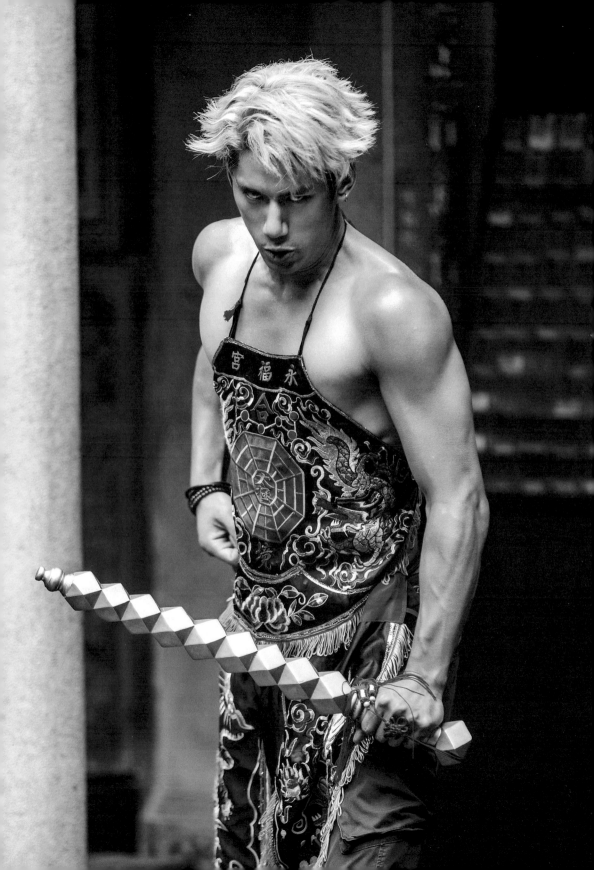

28歲，
怕鬼又怕血的陽光醫院
不分科住院醫師

阿鬼（方元魁）

風田 飾

日本人，出生於醫學世家，家族三代經營在日本的棗道醫院。阿鬼個性憨厚耿直，對病患體貼有耐心，因為想學中文而到台灣讀醫學院。畢業後接著到陽光醫院實習，因為喜歡黏著緹娜所以選擇外科，但怕血又怕鬼的他在面對血腥畫面的外科手術尤其束手無策。面對病人時常把病人當成自己的家人照顧，因此也時常幫助村民，無論在醫院或是村裡都備受愛戴。

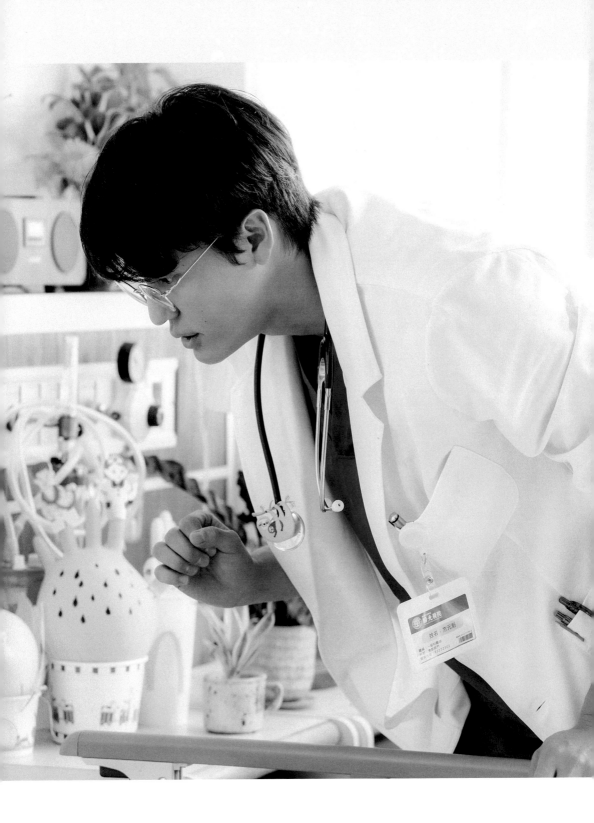

28歲，
縫合清創難不倒她的陽光醫院
不分科住院醫師

江緹娜

杜妍 飾

機靈聰慧，做事果決精準，是醫院人稱的縫合
小高手，對任何能學到醫學知識的機會都不會
輕易放過，非常認真向學。聽說小劉醫師即將
在陽光醫院任職時充滿期待，因小劉醫師曾經
的跑台分數無人能敵，學生時期開始，緹娜就
非常崇拜小劉醫師。但卻在相處日常中漸漸對
小劉醫師的古怪行為感到失望，卻在理解小劉
醫師的過往後轉念，更在一同並肩作戰中讓她
更加確定自己未來想從事的科系，確認自己的
人生目標。

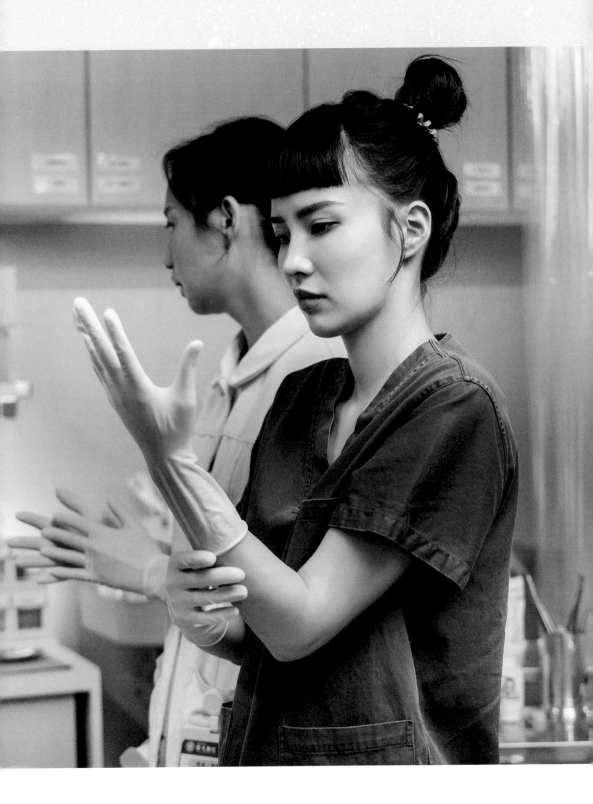

52歲，
期望成為總院院長
而不擇手段的現任陽光醫院院長

白菲力

湯志偉 飾

原任職於信大醫院的骨科主任，因收賄弊案被總院長調任至分院陽光醫院擔任院長，且被交付必須讓該院評鑑順利通過，若陽光醫院評鑑順利通過不但可被調回總院，更有可能成為競選總院院長之職位的人選。陽光醫院在高層眼裡是個隨時有可能被降級、沒人願意去的遙遠偏鄉醫院。萬念俱灰的白菲力在信大學弟的引薦下，試圖將陽光醫院轉型成醫美醫院，以盈利來吸引總院長的目光。白菲力試圖拉攏村長阿梅婆說服村民簽署通過，孰料卻遭信眾派大力反對，導致他的總院長之路變得困難重重。

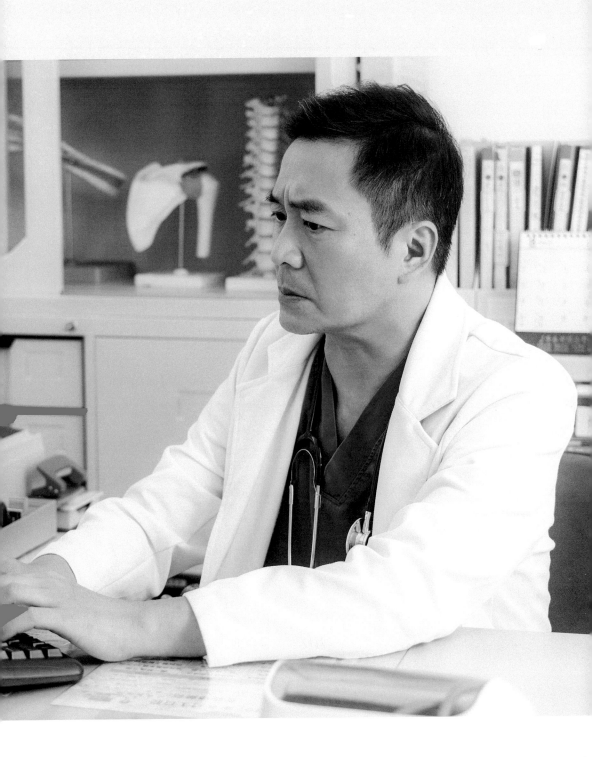

35歲，
醫院大小事都歸她管的
夾心餅乾護理長

凱莉

許乃涵　飾

資深護理人員，上至刀房排班輸血狀況，下至醫院硬體維修耗材補貨全都歸她管，院長事事依賴她，但醫院人手總是不足，懷孕六甲的她時常要挺著肚子對著醫院上上下下發號施令。在挺過意外早產事件後，接踵而來的是工作與家庭難以兼顧的親餵地獄，在一次被病患的投訴下，院長予以威脅請她不要再將家務事搬到醫院上演，在各種委屈的夾擊下毅然辭去護理長一職，卻在面對天災人禍時亦然挺身而出，維持醫院秩序拯救了許多生命。

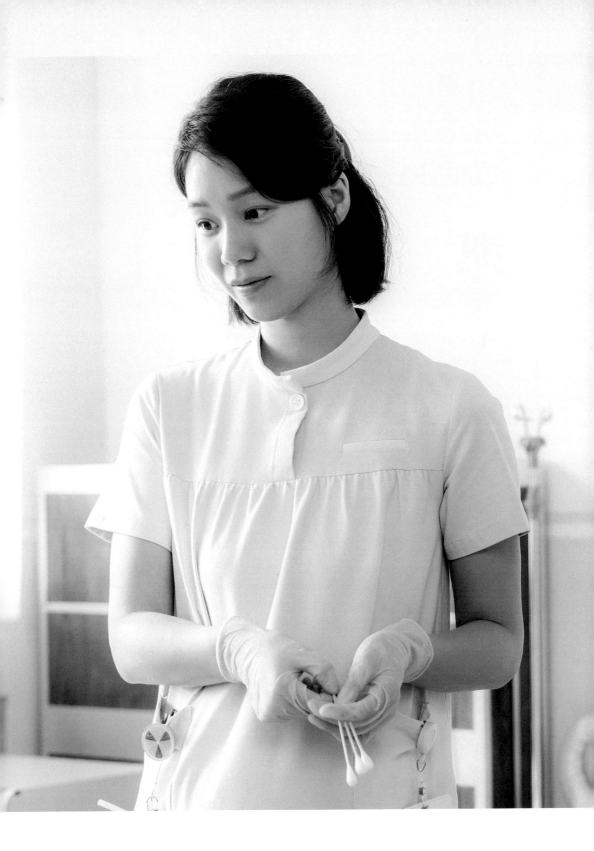

30歲，
陽光醫院資深刷手兼任
急診兼任專科護理師

婉君

蘇瀅 飾

陽光醫院中的八卦轉運站，個性樂天，自信心爆棚，外表大喇喇，但卻有著一片少女痴心，深深崇敬與愛慕醫院的外科主任趙醫師，且每天努力不懈的追求趙醫師，卻屢遭拒絕。擁有資深的護理專業，對病人的各個狀況都瞭若指掌，經驗豐富的她時常在醫院需要她時挺身而出，協助解決一切難題。

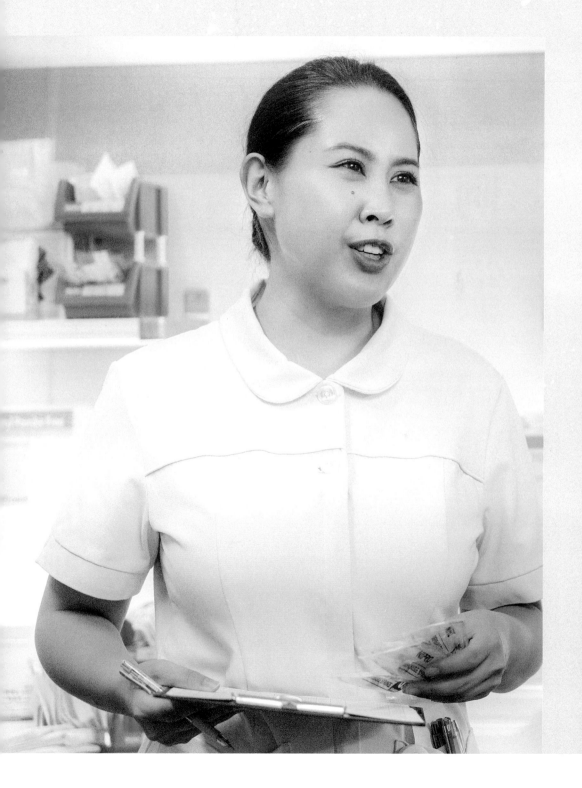

58歲，
養豬三十年愛在老街講古的
南南灣村村長

阿梅婆

楊麗音　飾

以養豬三十年經歷為傲，典型的婆媽代表，對於村裡大小事都瞭若指掌，喜歡東管西管，也熱愛和村民加油添醋的分享村裡的各種大小事，是親切且過於熱心的村長婆。無論什麼事情都只相信村裡唯一的信仰池王爺，即使身體不舒服或生病第一個想到的是去廟裡拿符水、收驚或淨身。被小劉醫師診治後對她情有獨鍾，將她視如己出當作女兒一般對待。

31歲，
南南灣村純情木匠師傅
也是阿君乩身的桌頭

阿亮

張再興　飾

林山君從小的朋友，兩人是村裡的宮廟活寶。雖一身江湖氣，實際上卻是個痴心的小羊個性，開朗單純。跟阿君總是形影不離，阿君被上身時也只有阿亮可以解讀出王爺的訊息。兩人唱作俱佳默契十足，只要憑一個眼神就知道對方現在想要使什麼花招。阿亮在一次路邊醫療急救時對住院醫師阿鬼一見鐘情，為了靠近對方時常假借母親名義親送愛心便當給阿鬼，只盼阿鬼能有天能發現他的一片痴心。

在很遠很遠
　　的地方，
有一個 小村莊……

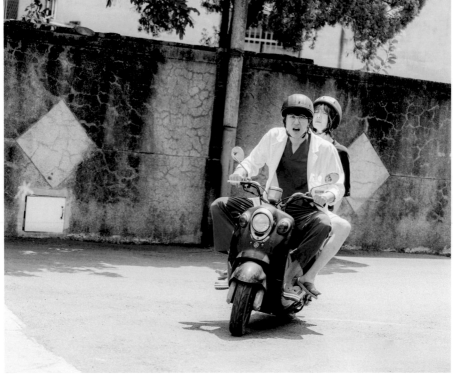

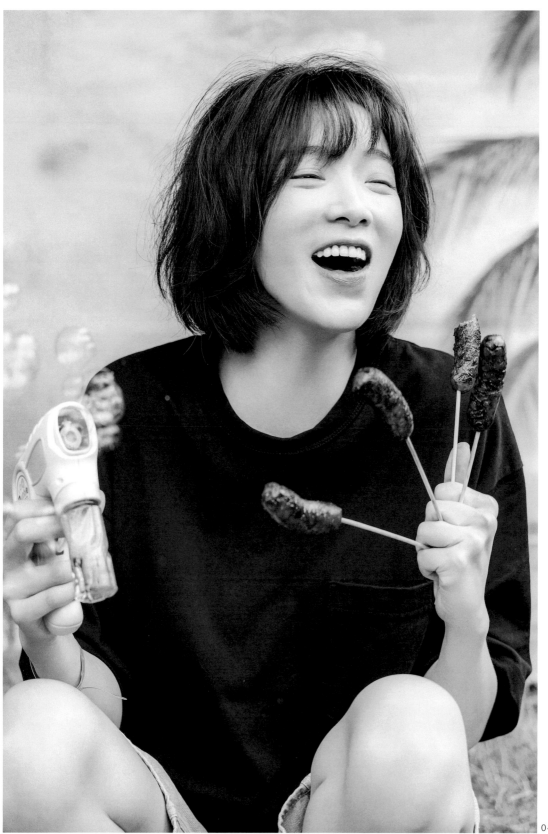

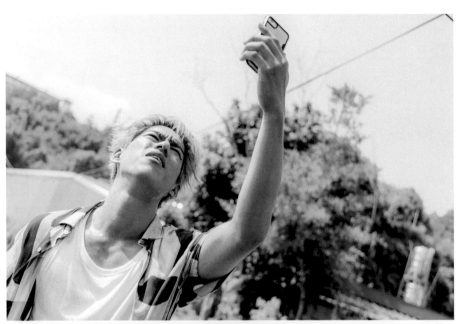

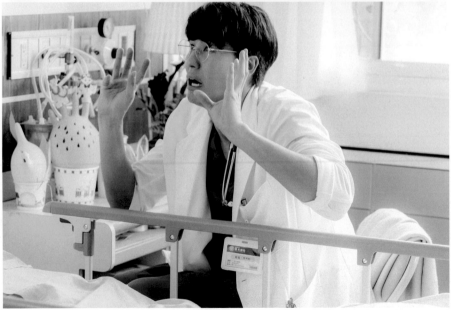

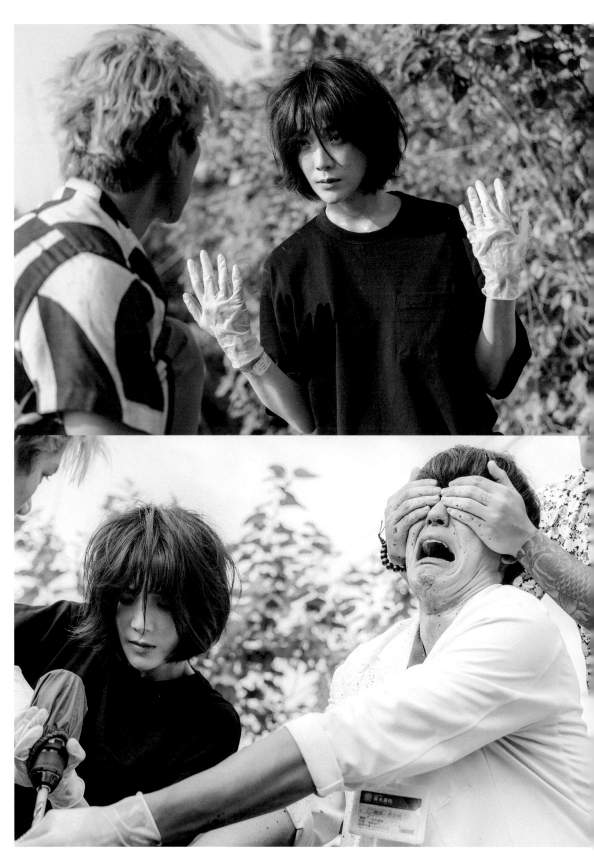

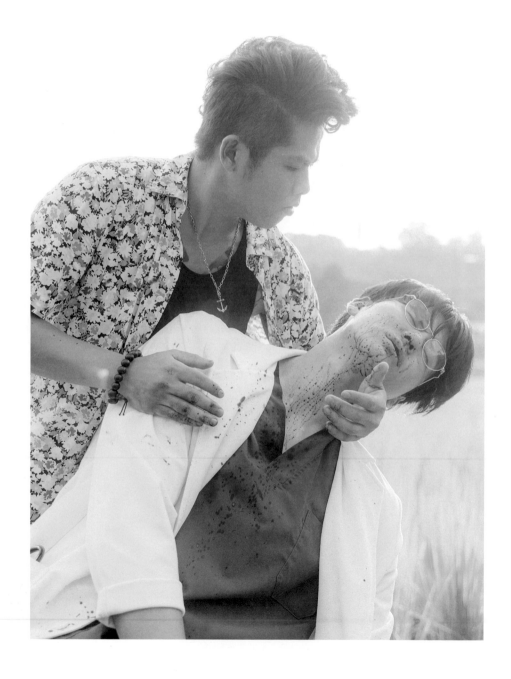

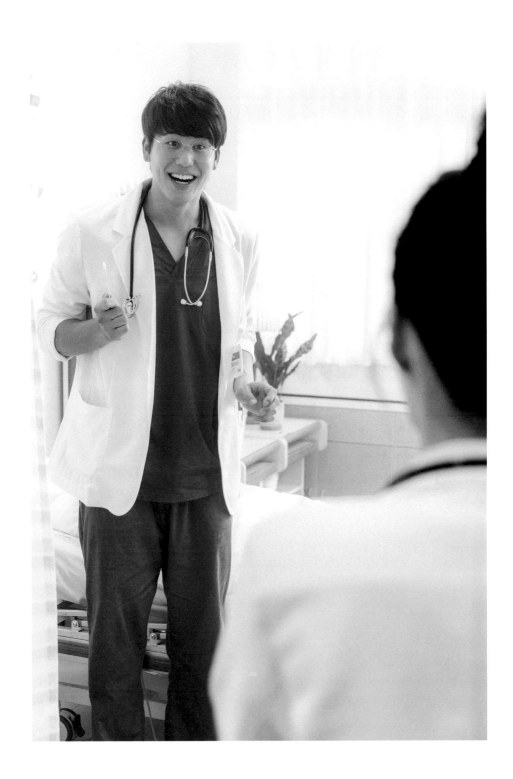

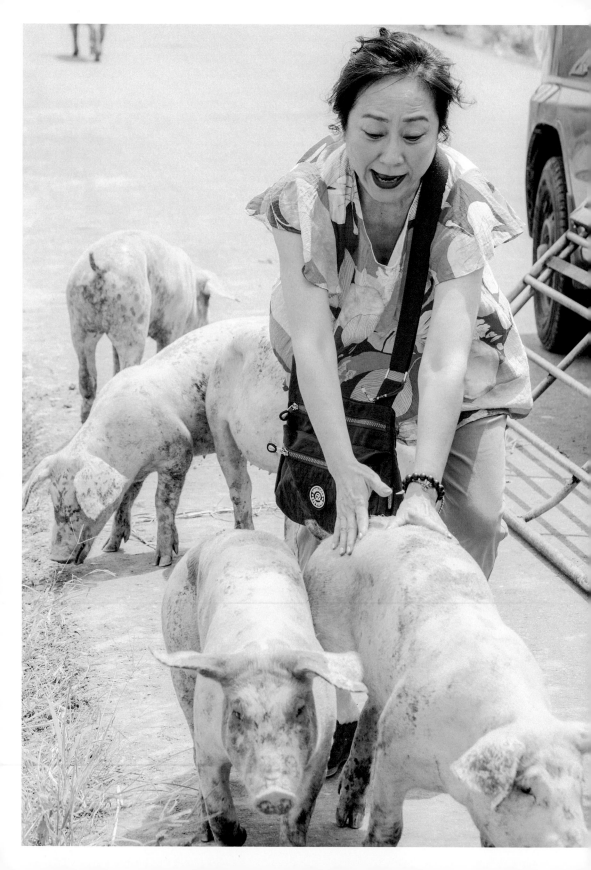

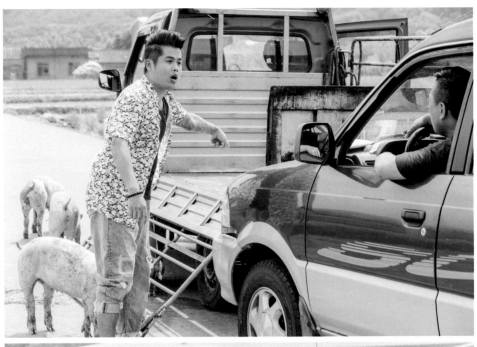

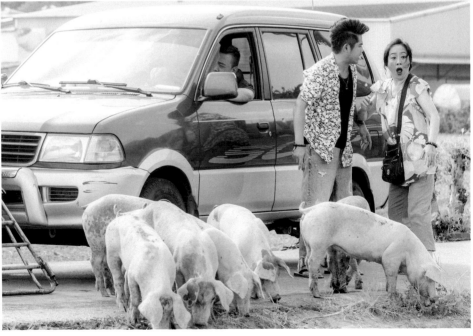

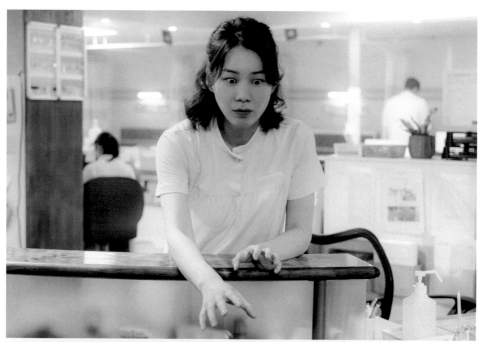

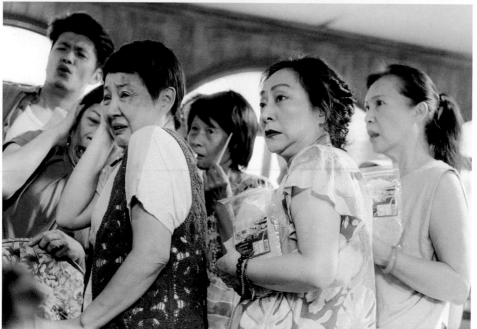

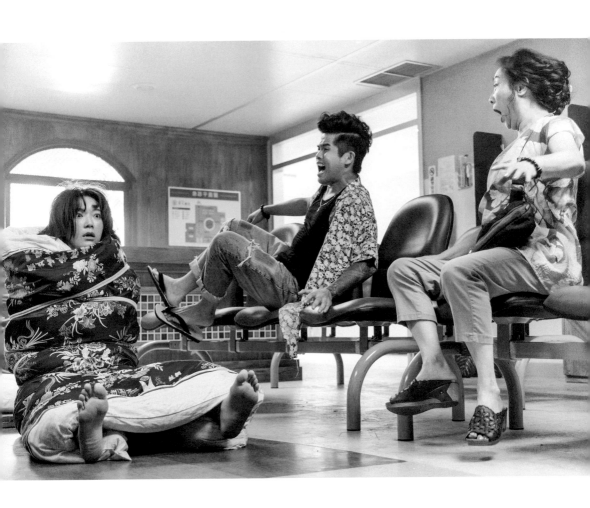

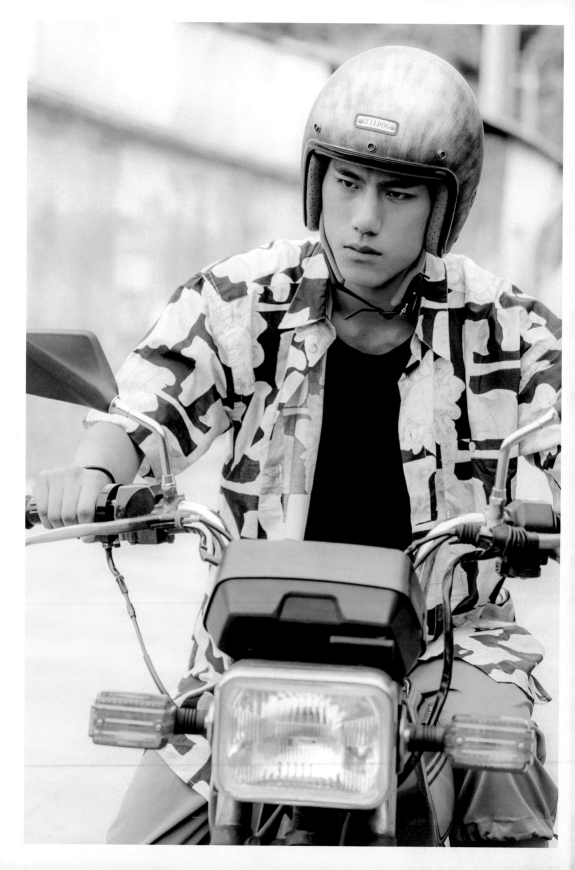

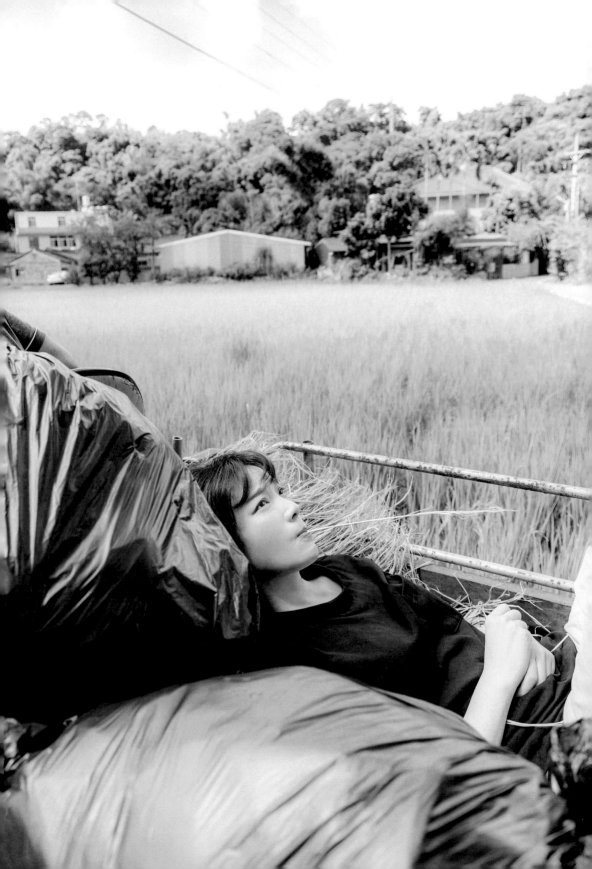

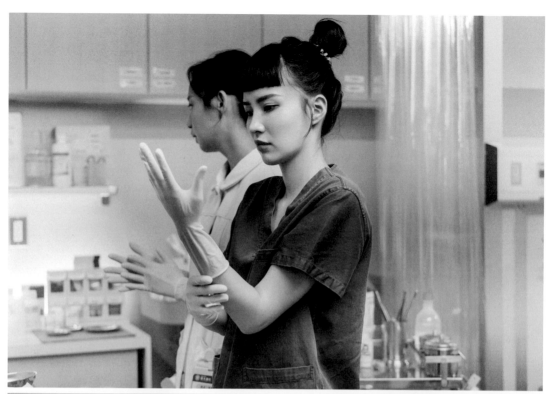

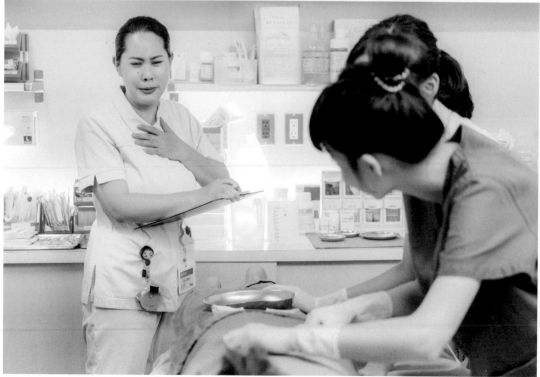

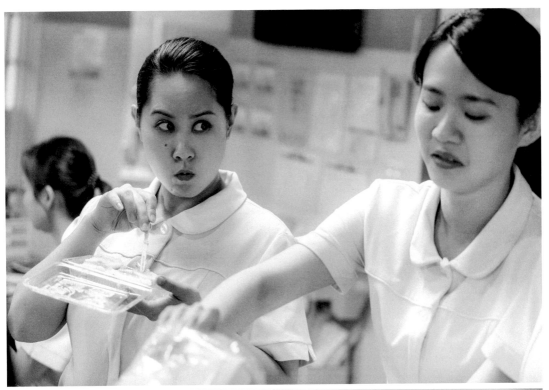

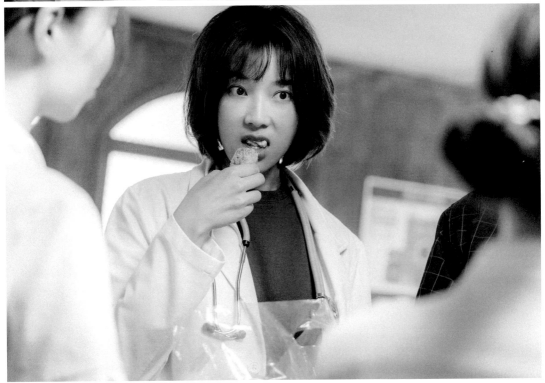

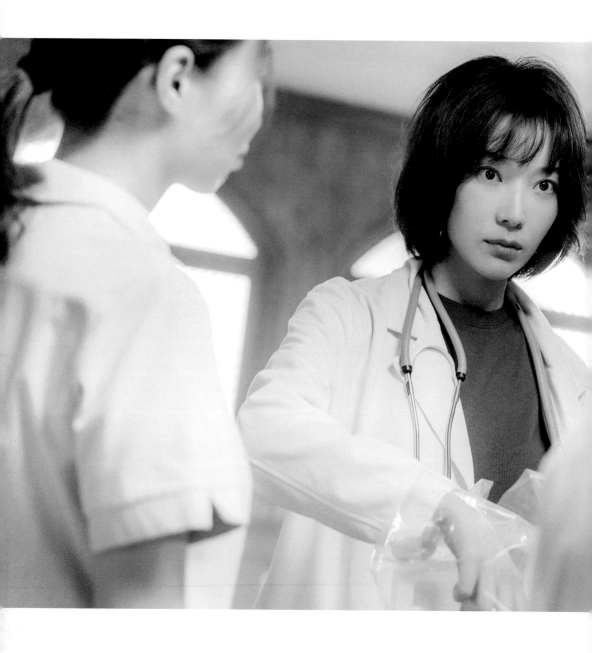

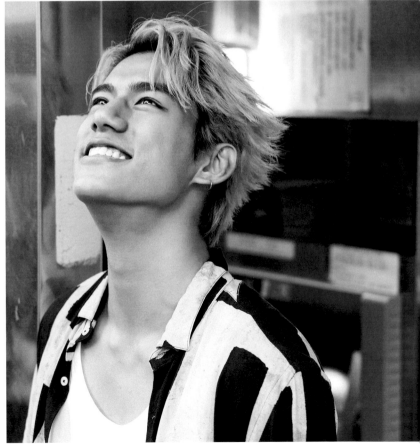

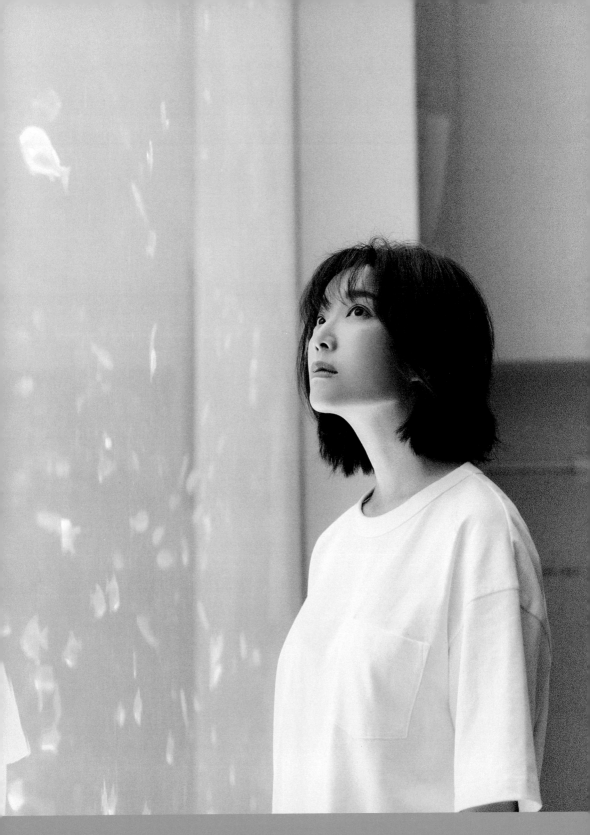

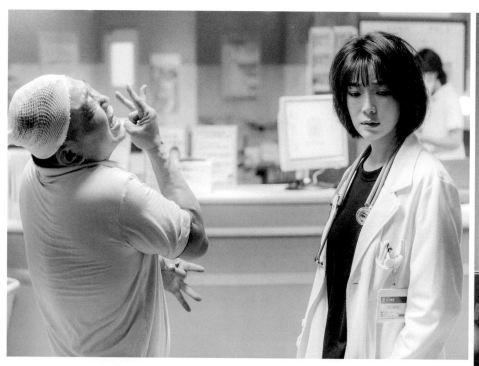

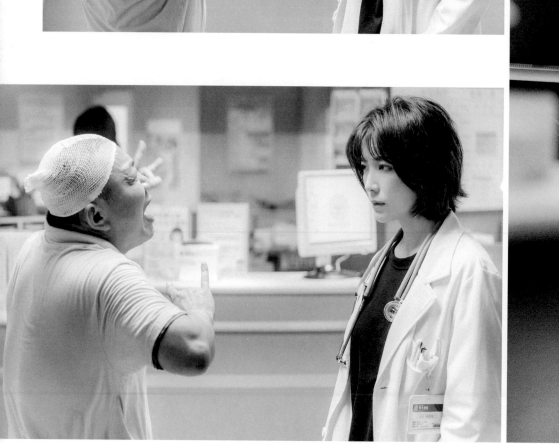

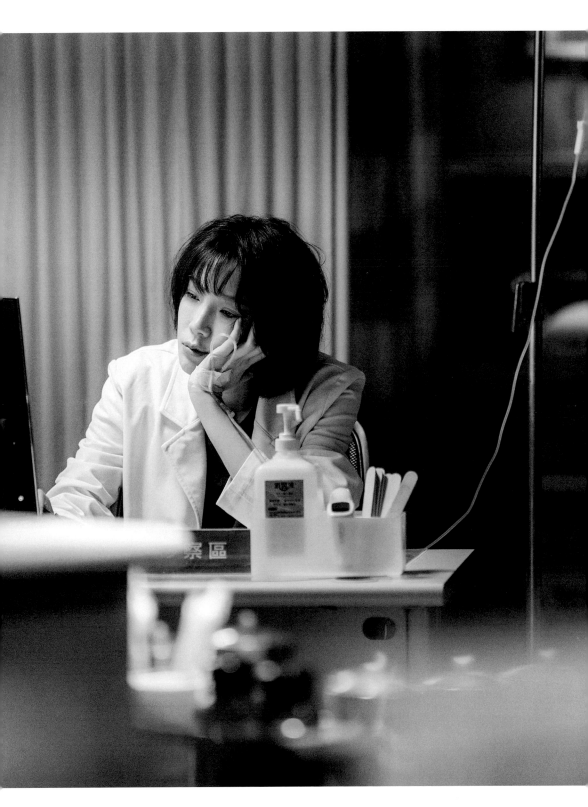

061

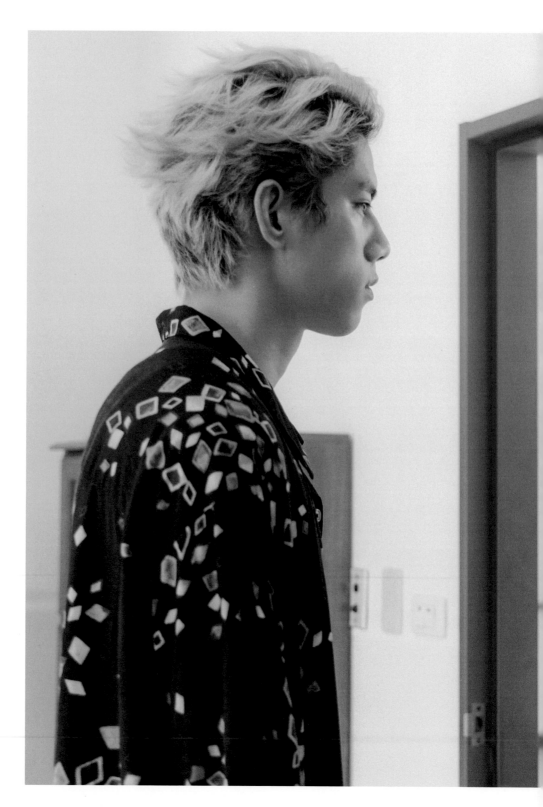

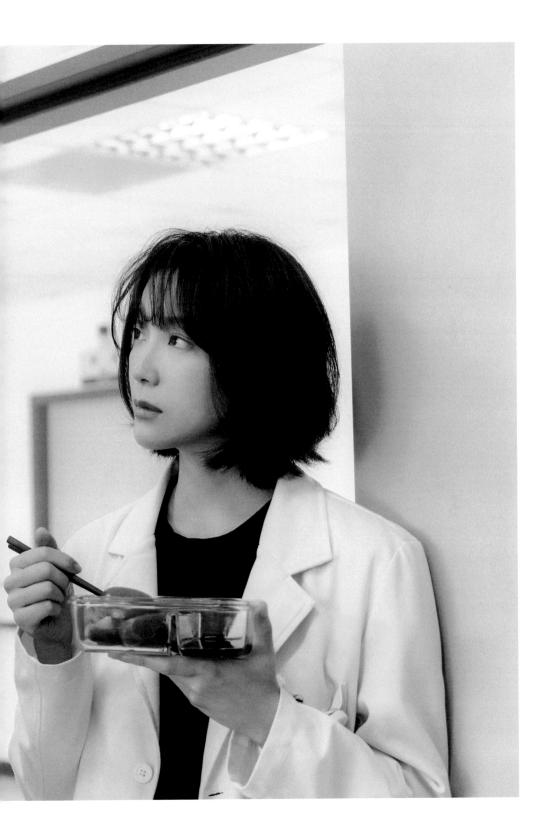

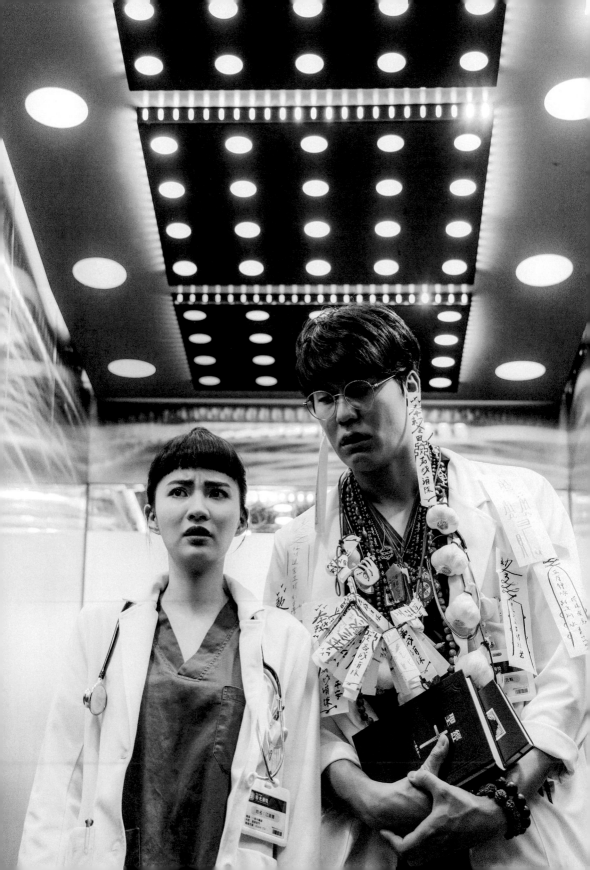

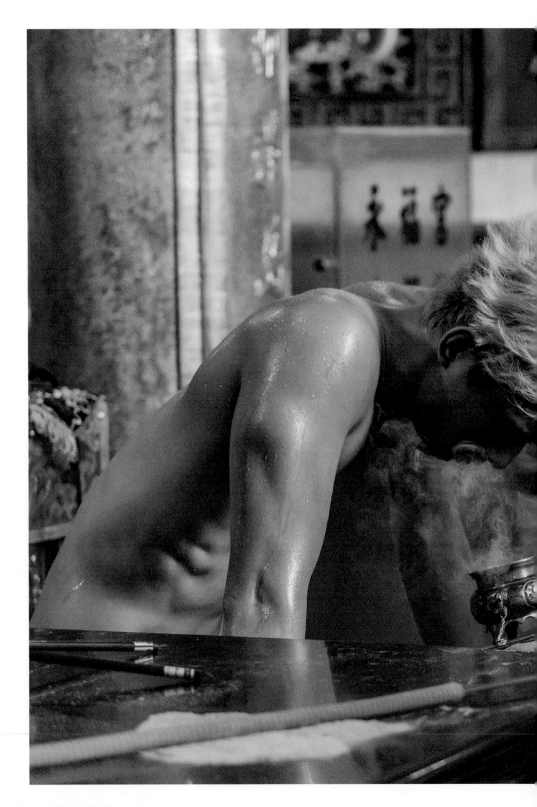

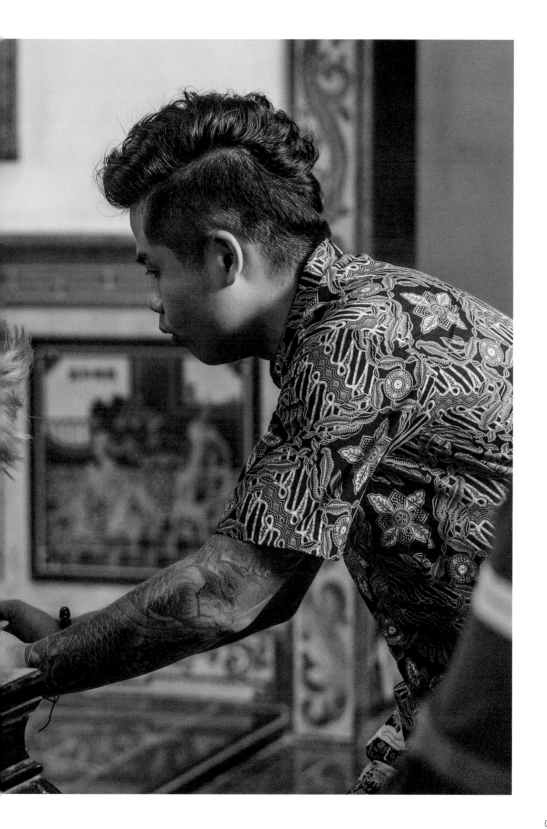

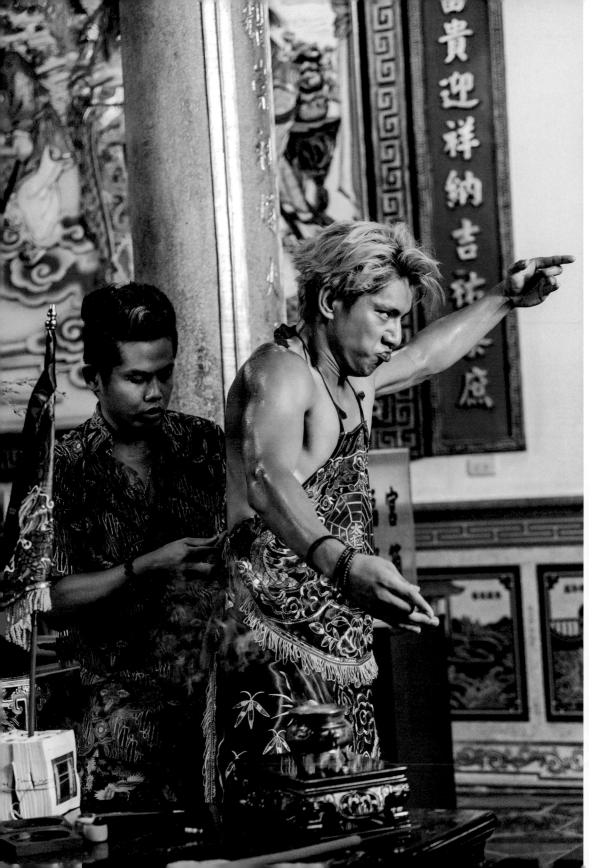

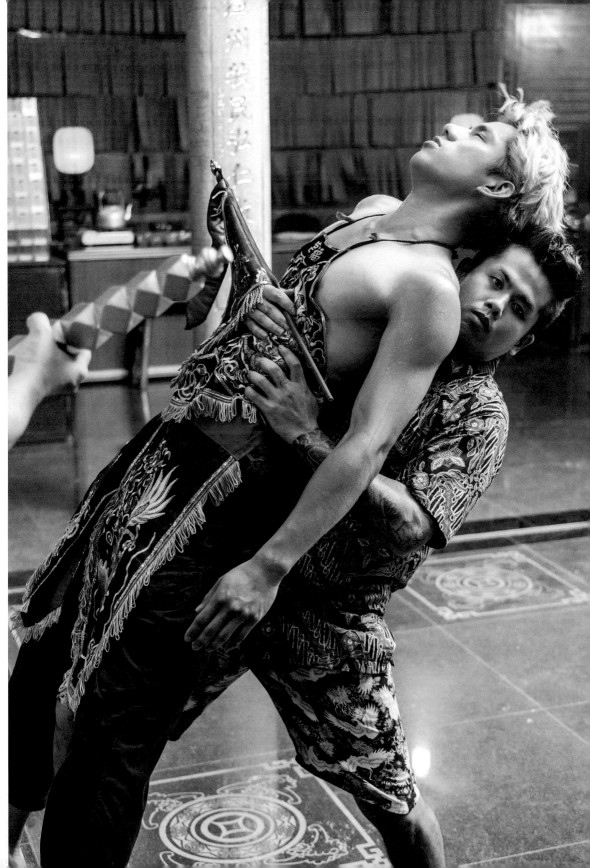

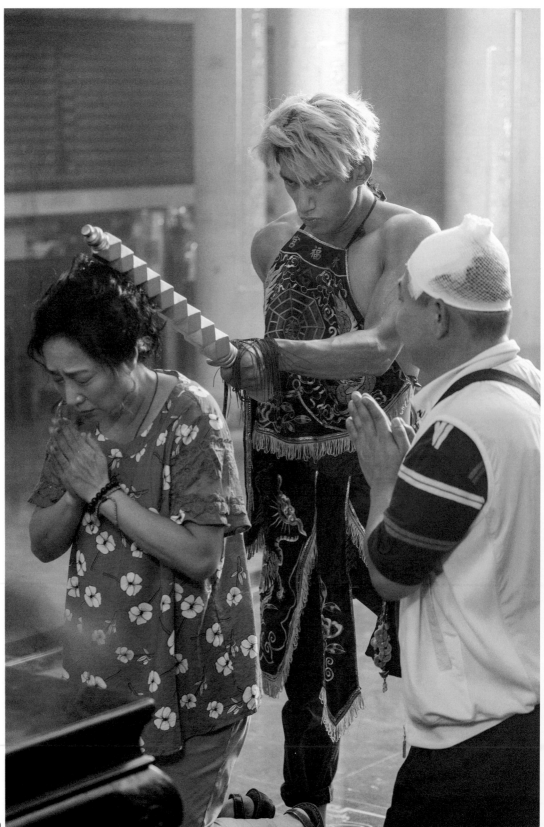

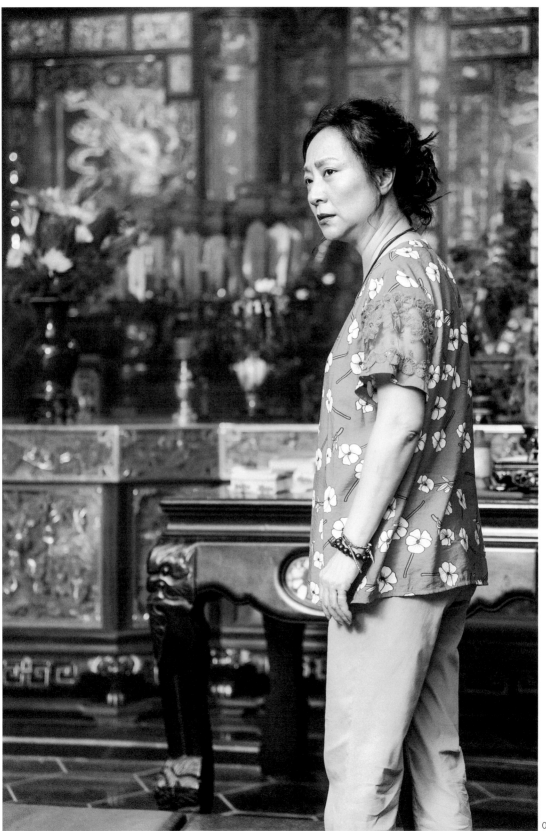

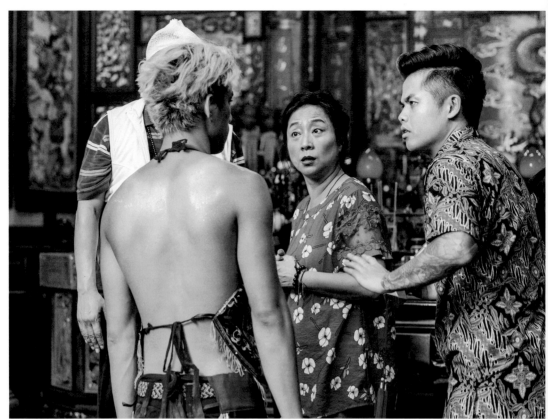

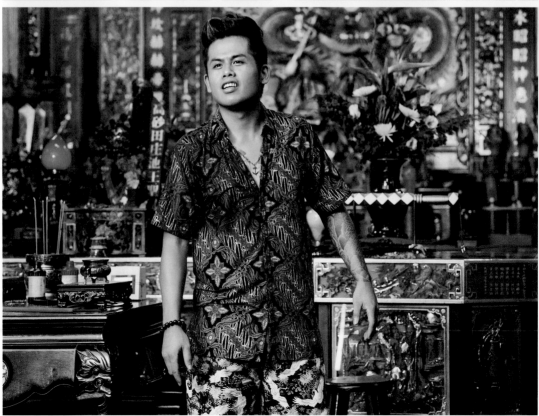

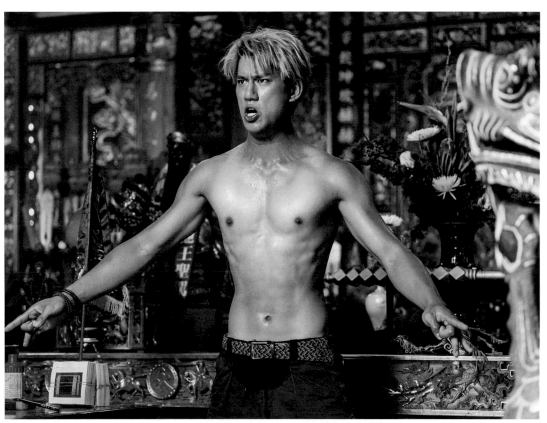

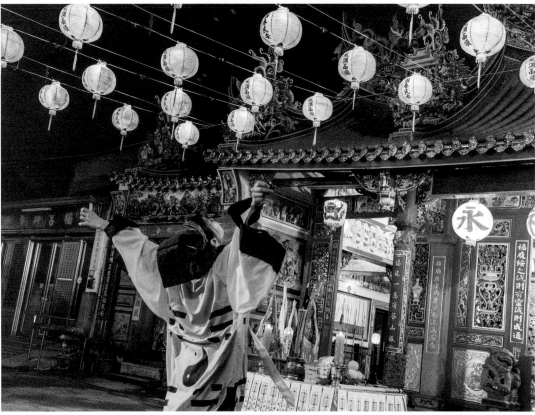

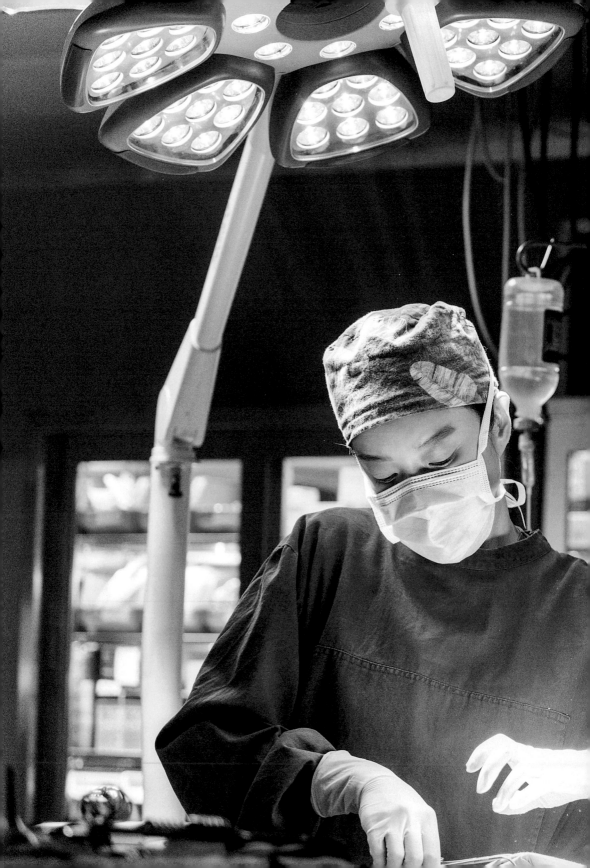

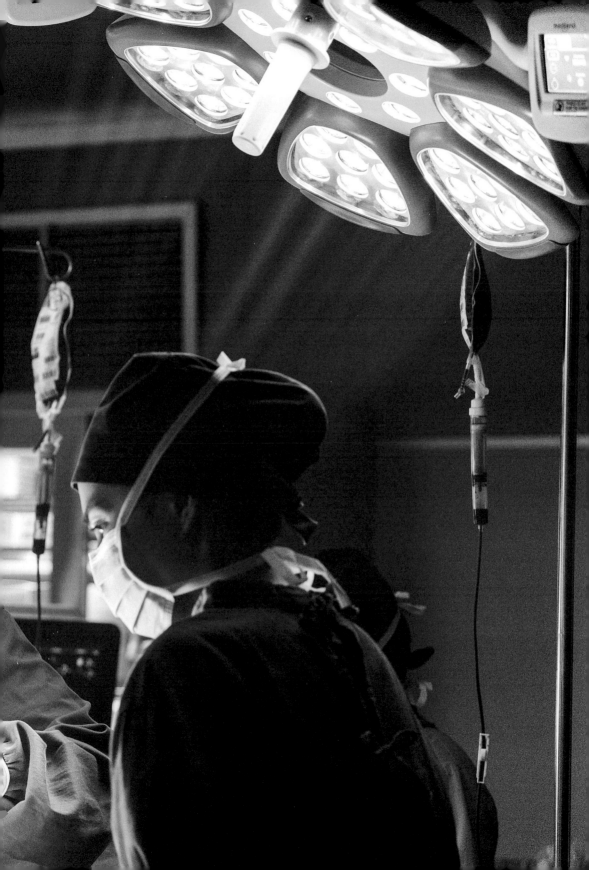

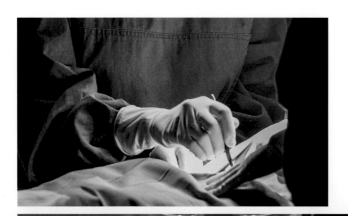

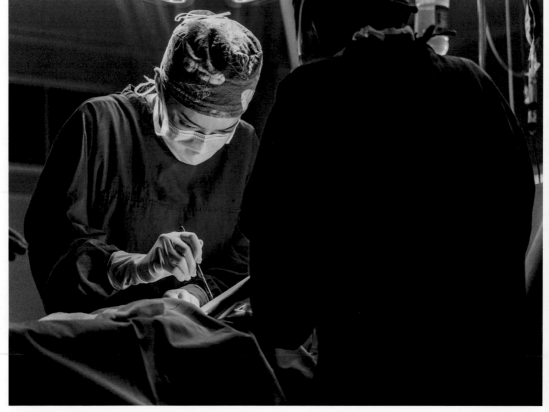

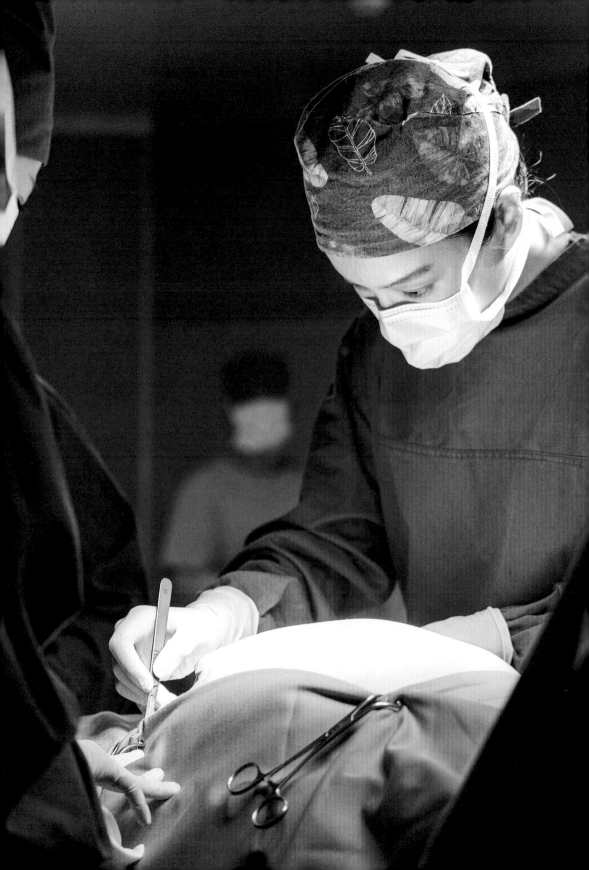

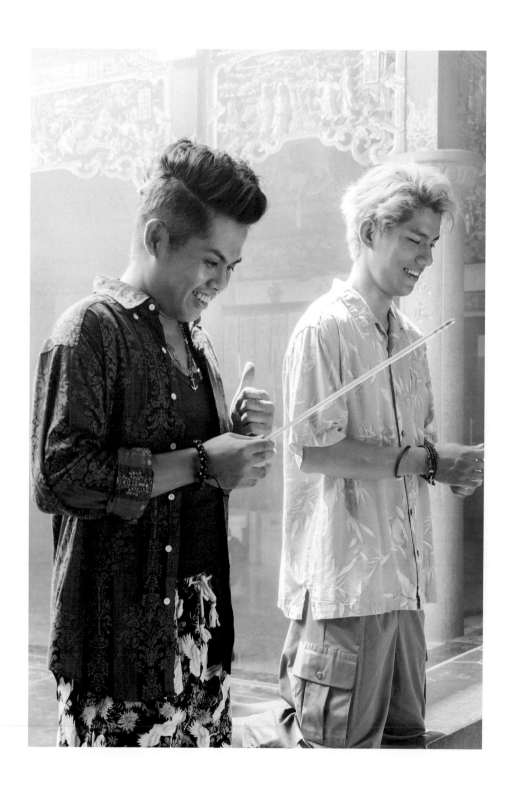

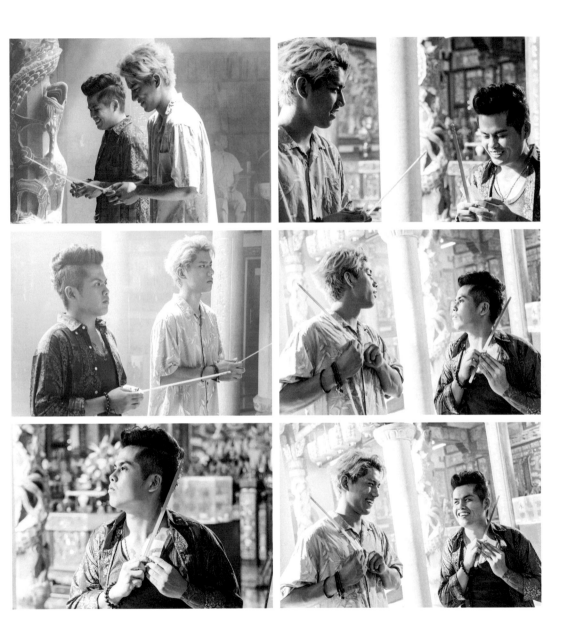

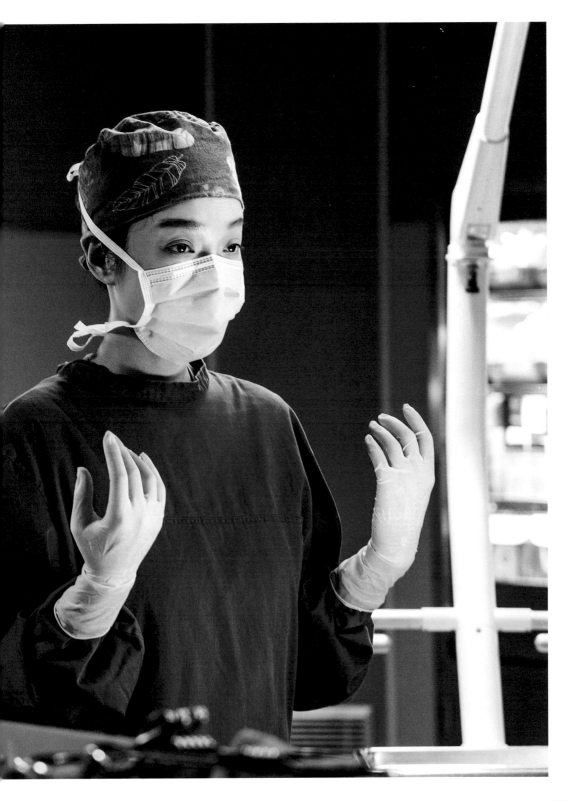

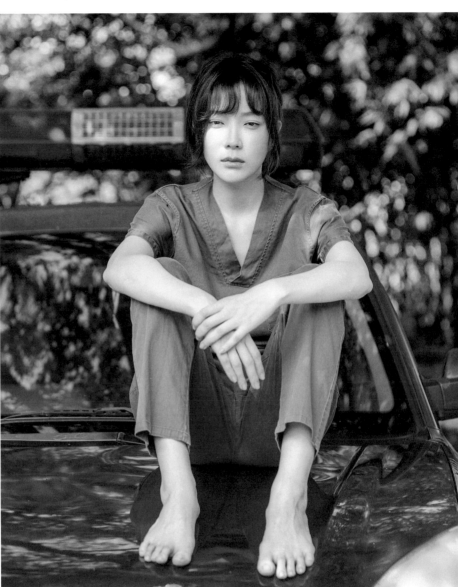

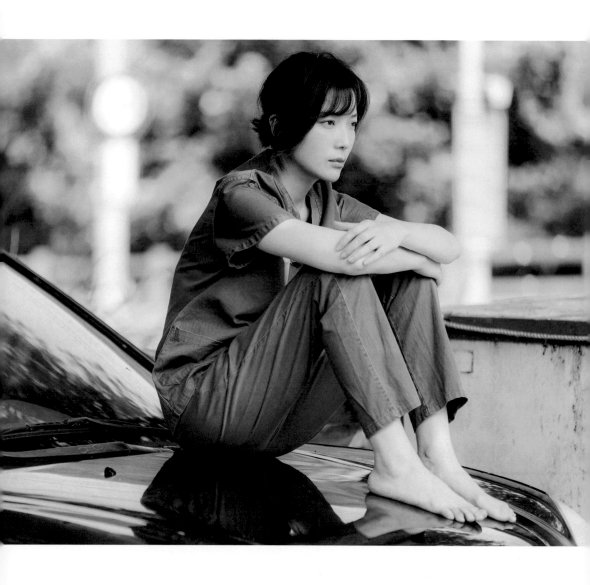

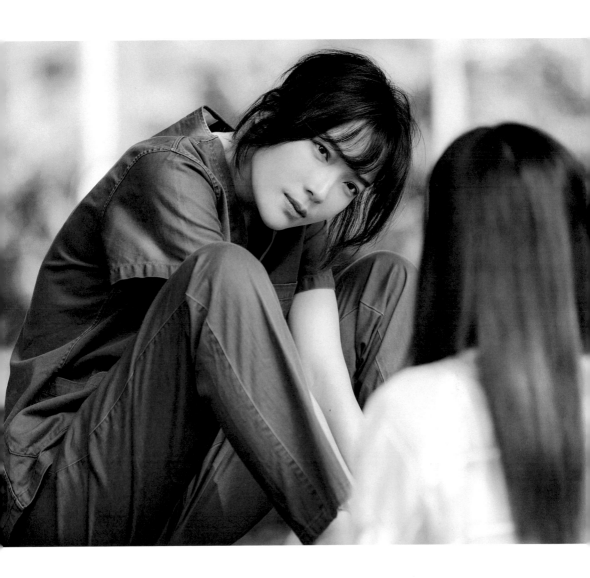

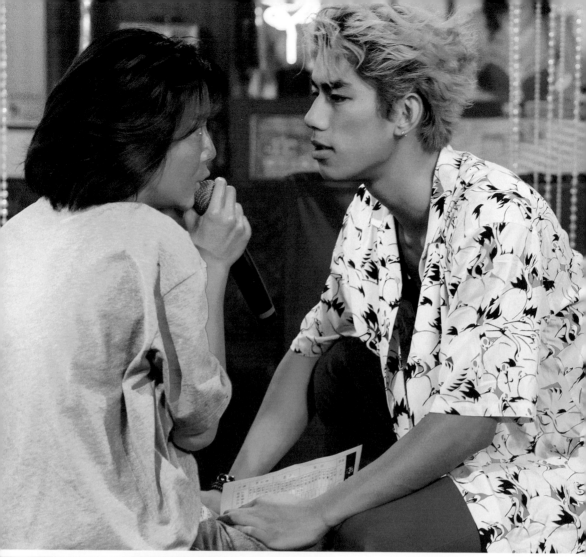

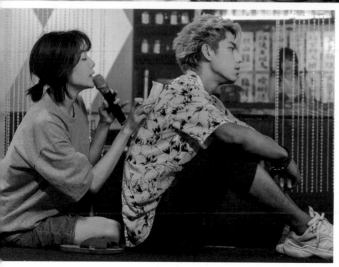

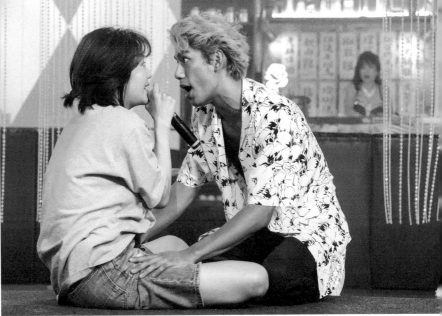

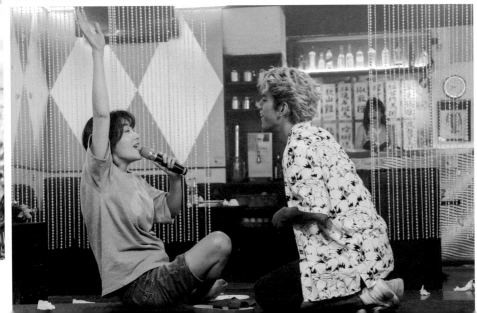

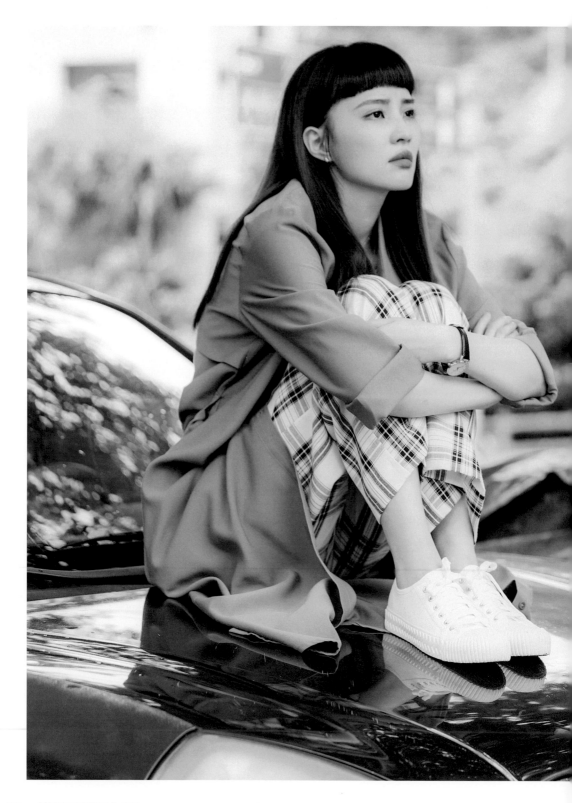

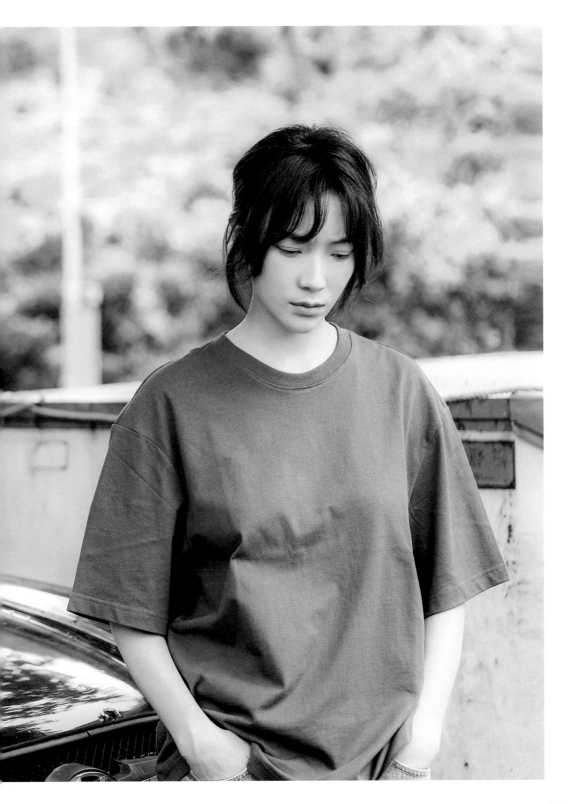

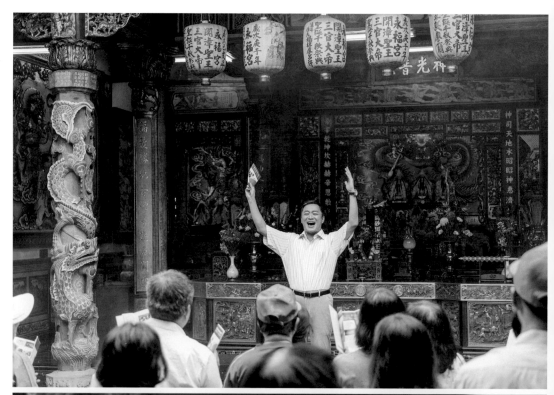

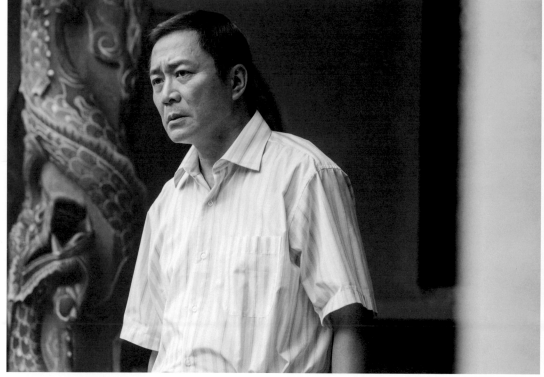

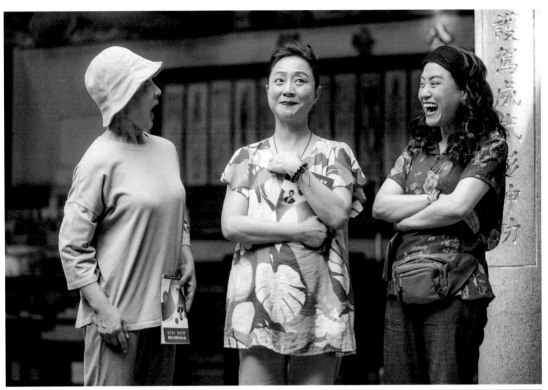

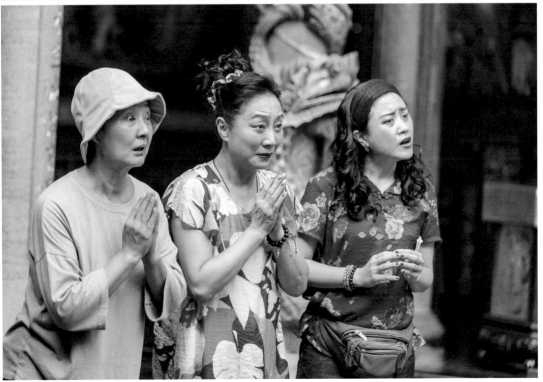

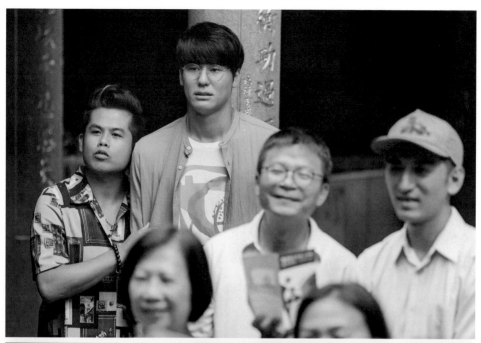

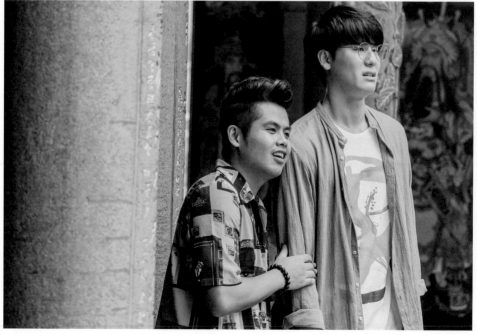

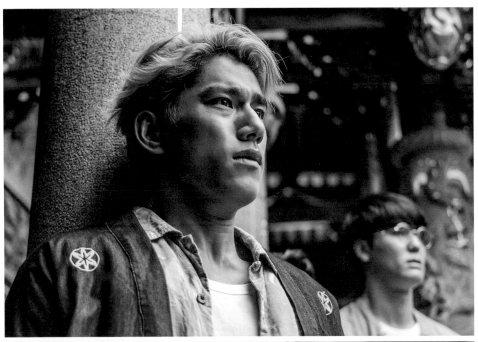

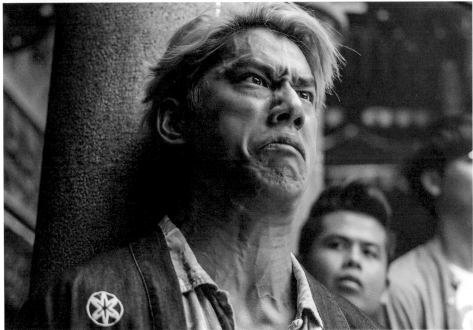

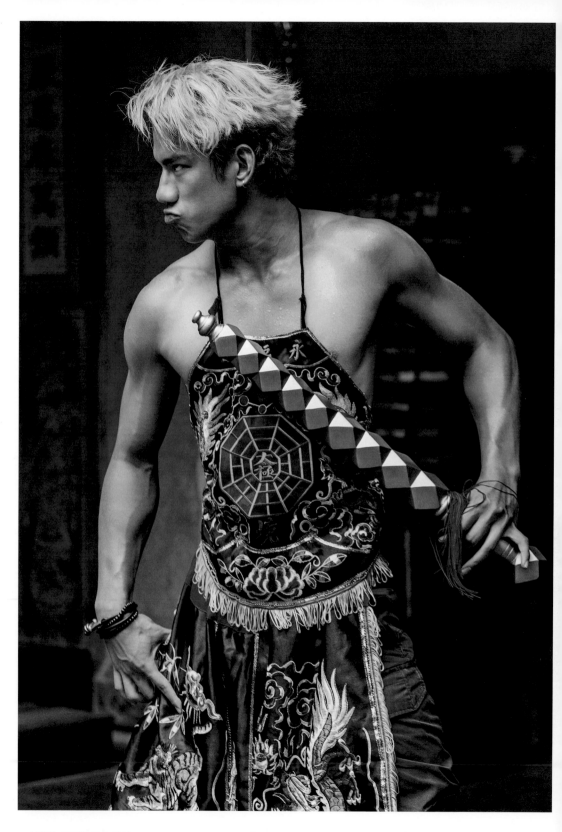

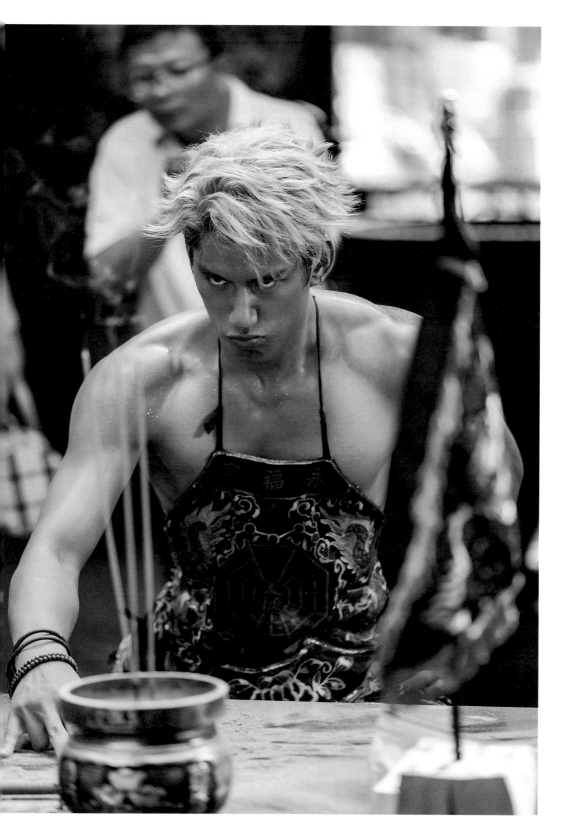

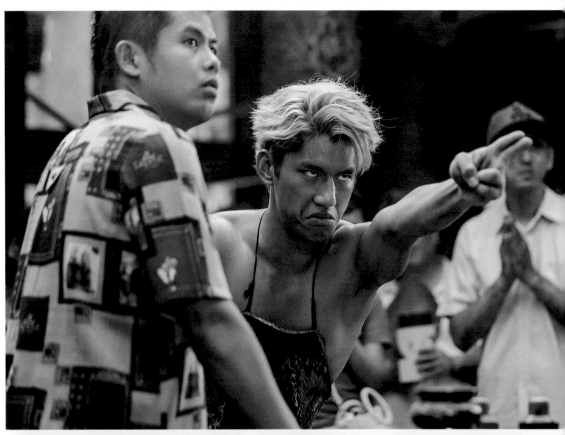

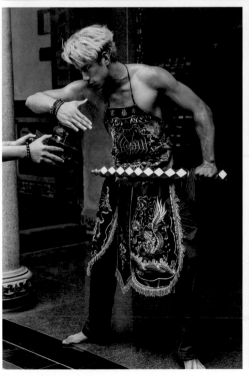

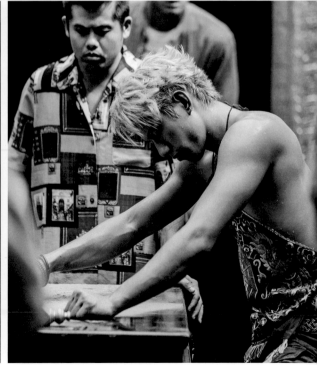

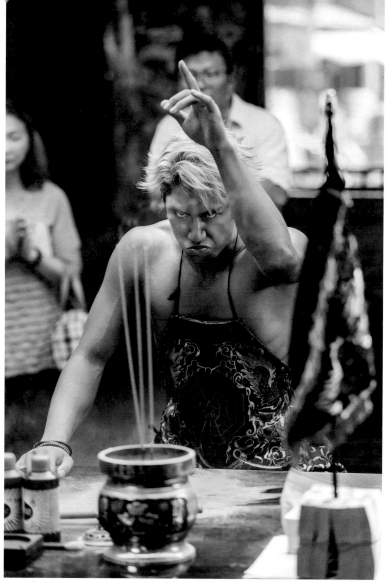

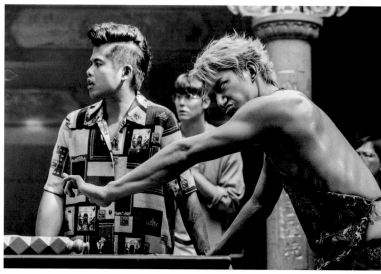

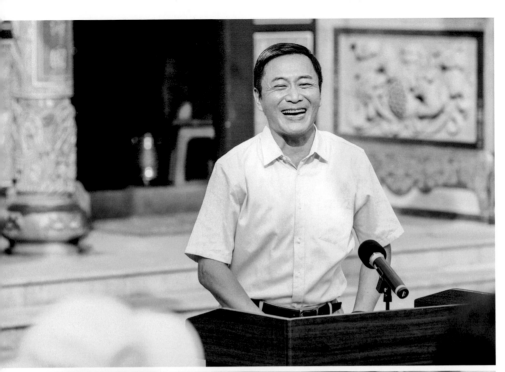

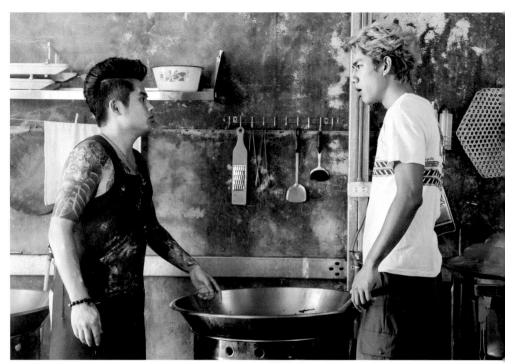

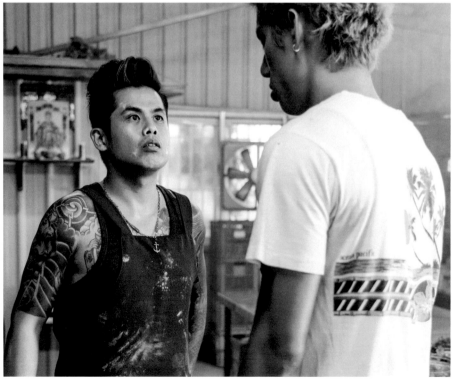

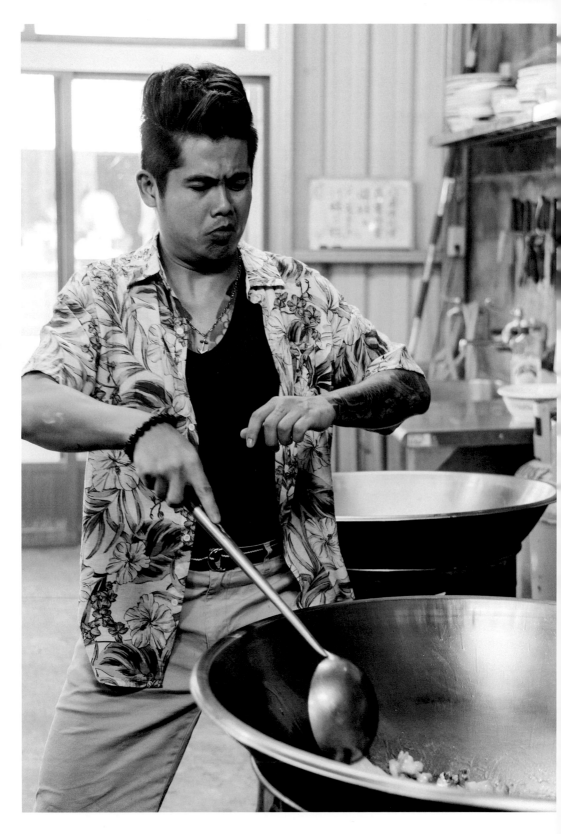

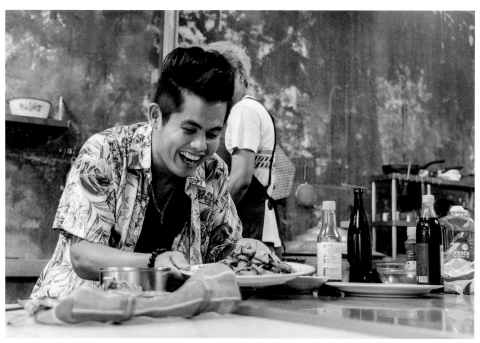

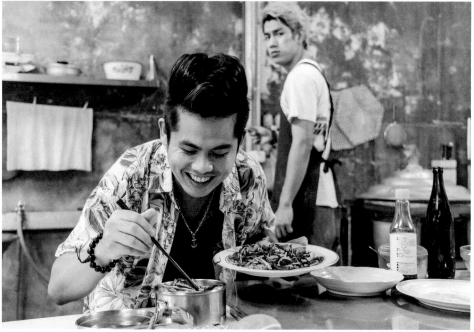

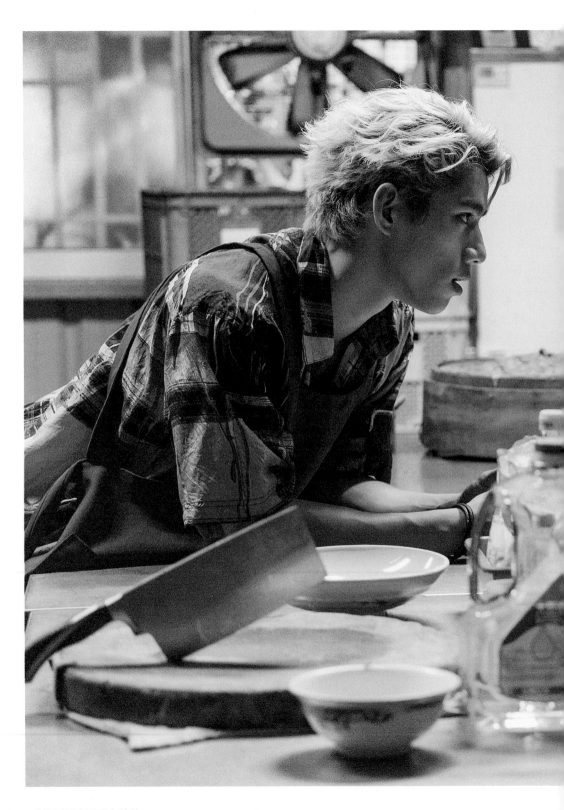

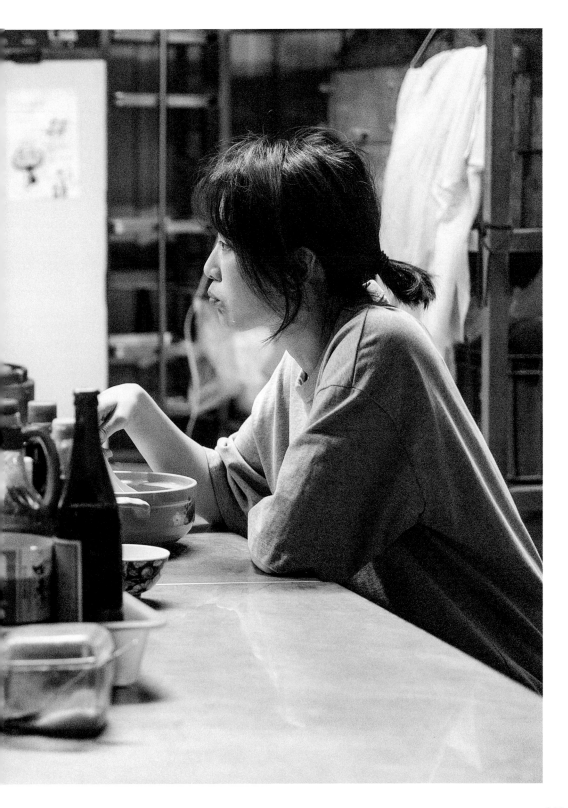

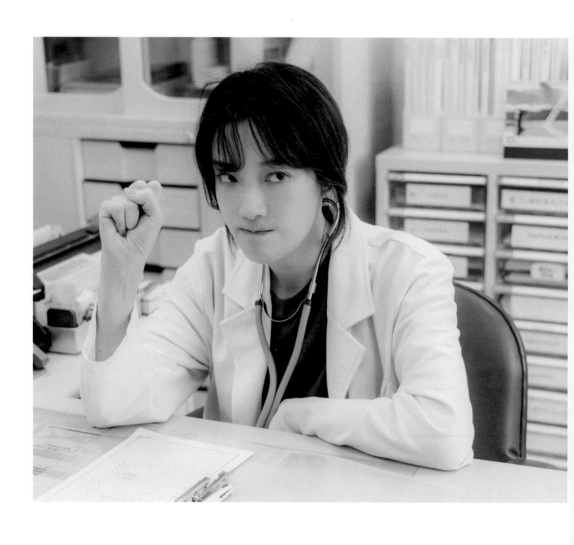

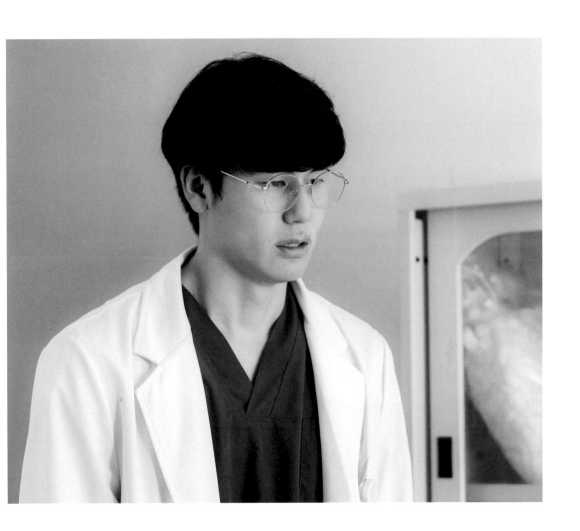

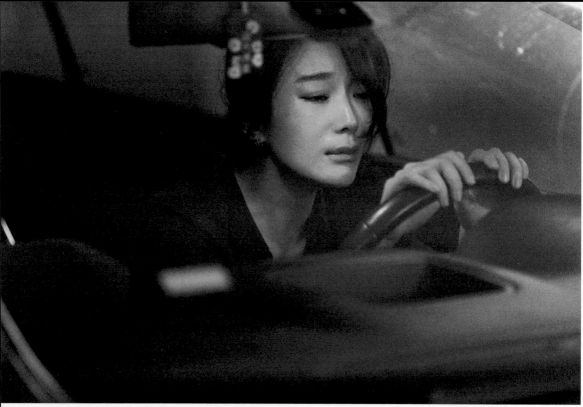

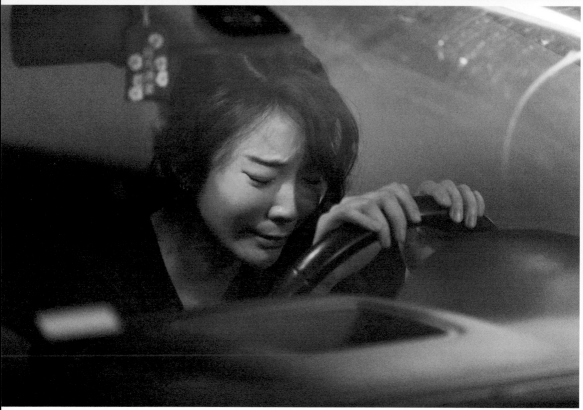

109

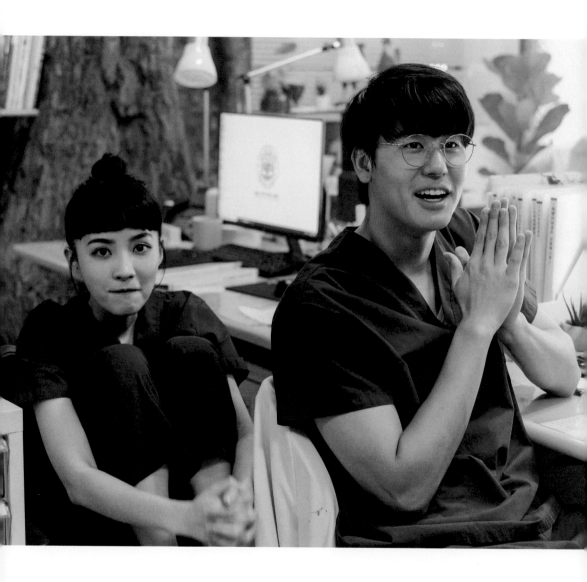

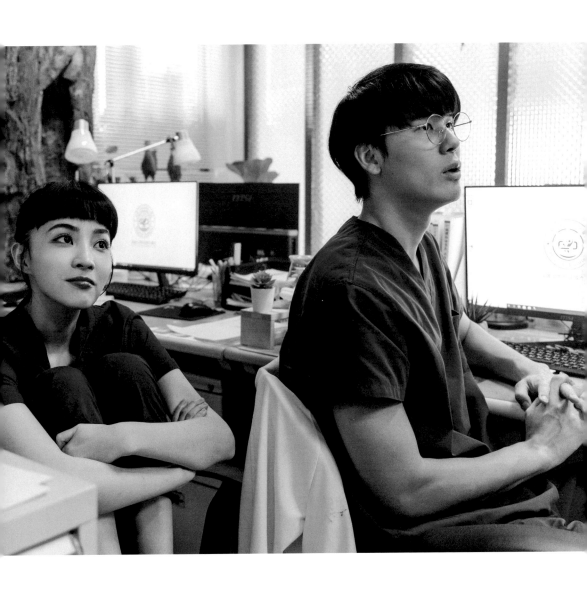

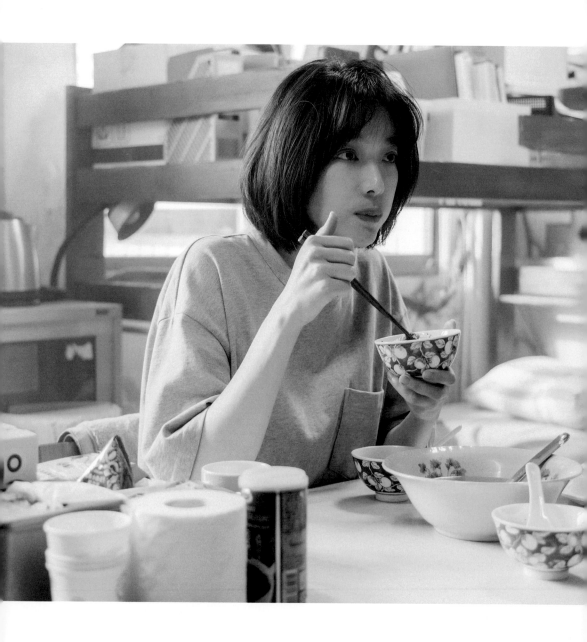

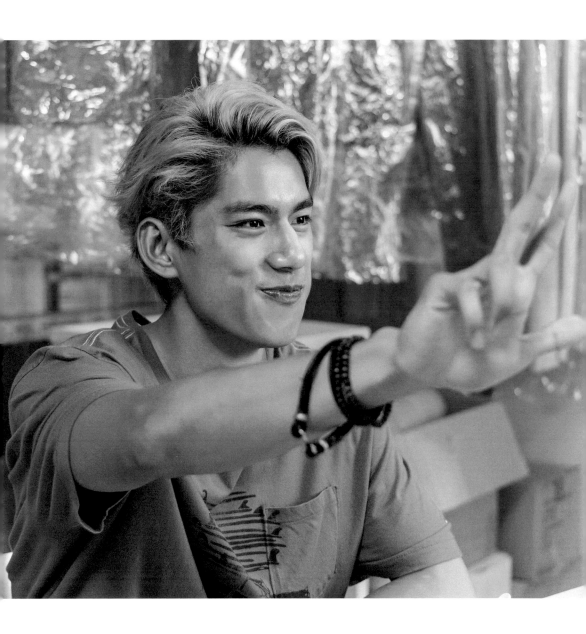

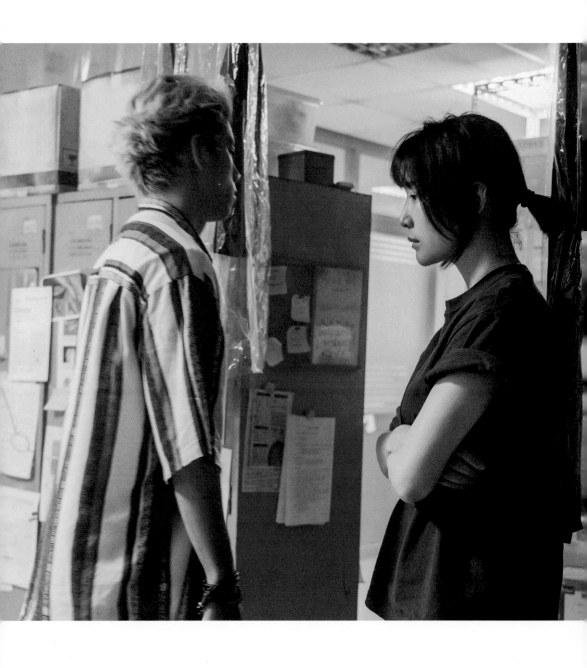

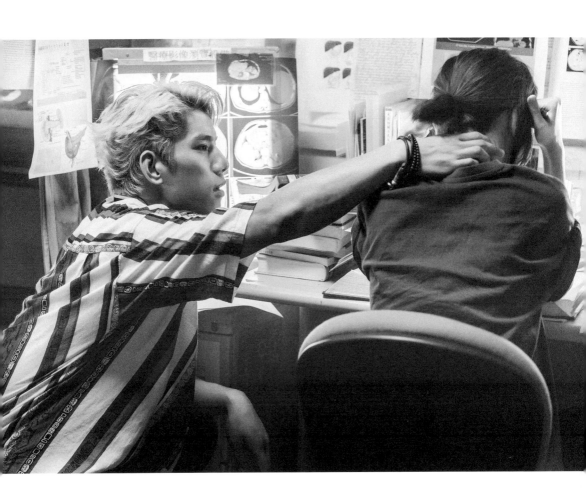

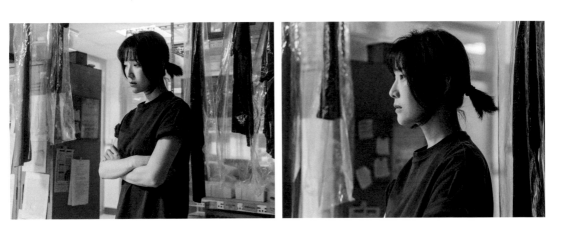

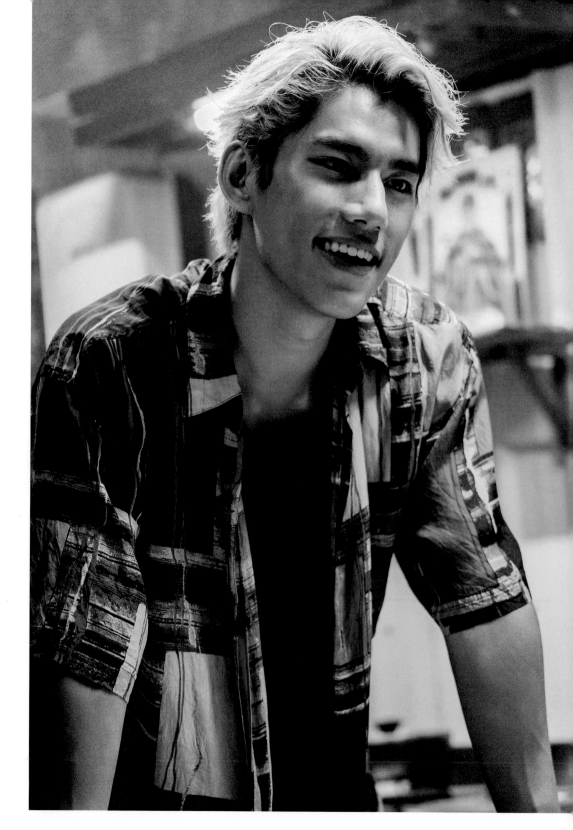

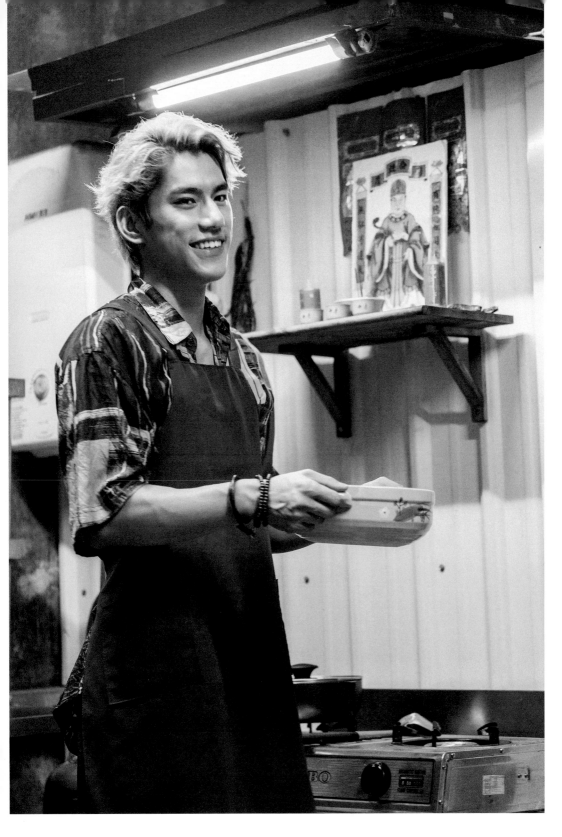

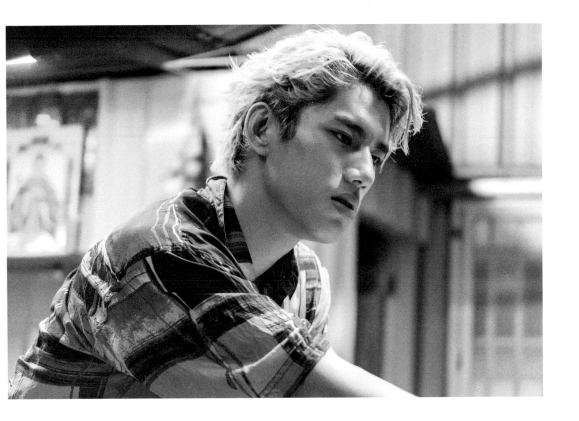

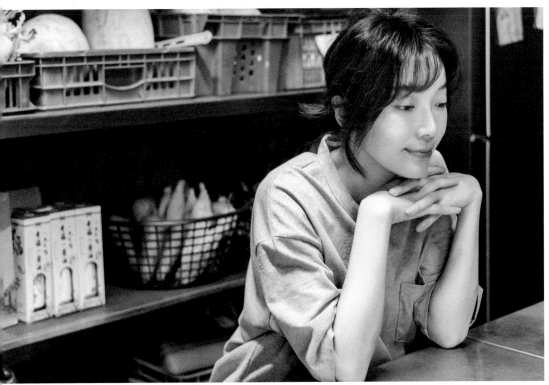

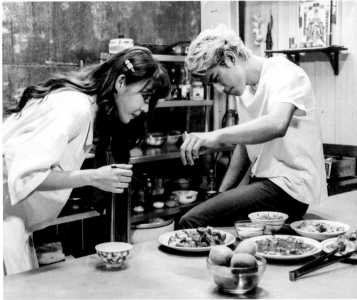

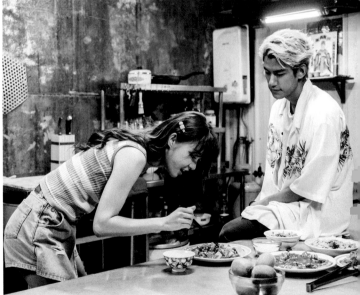

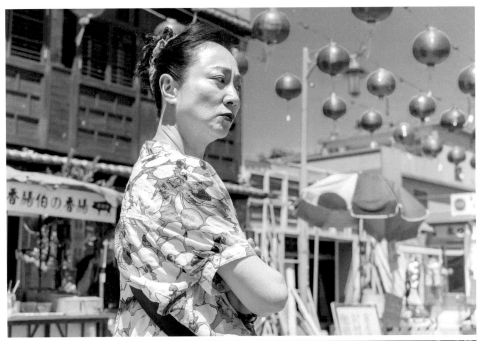

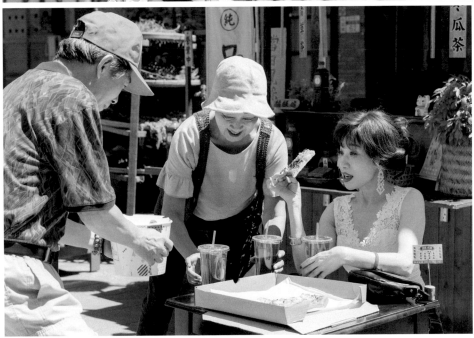

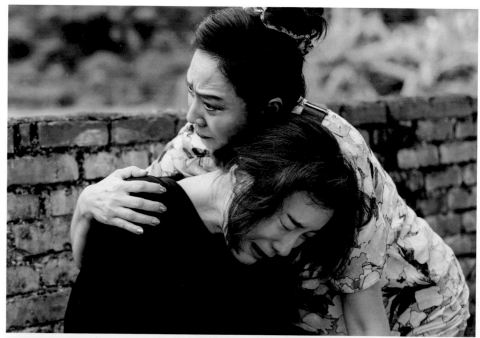

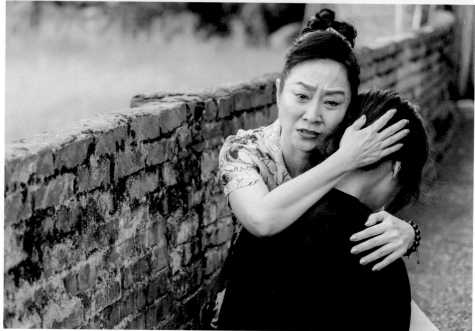

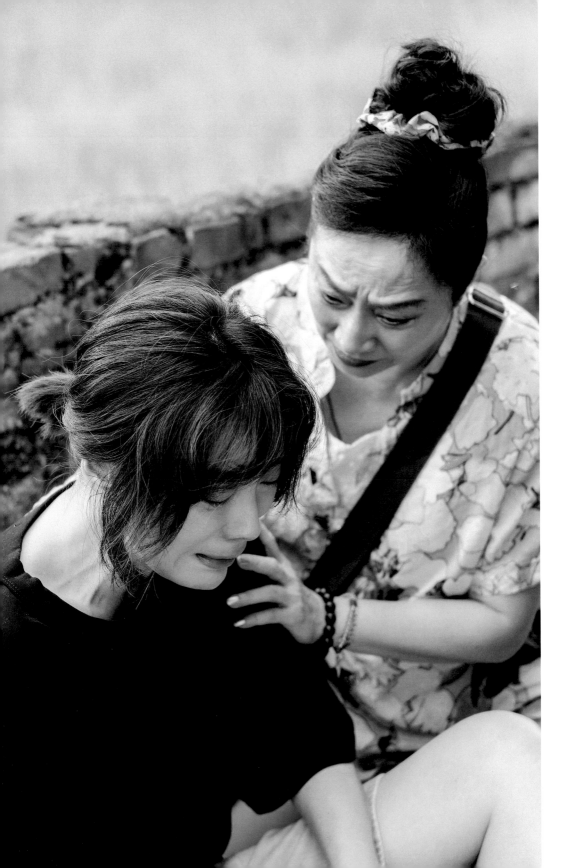

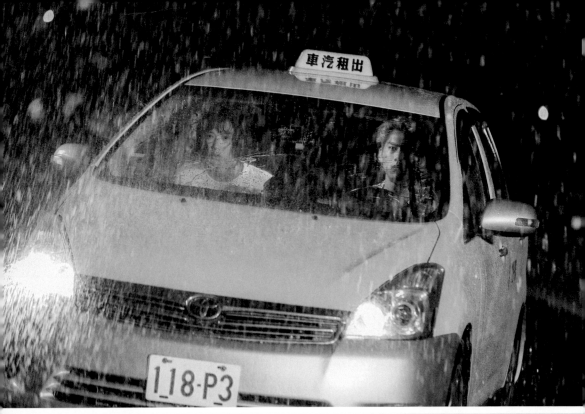

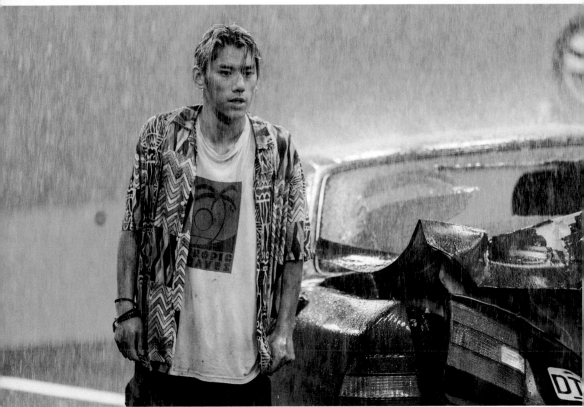

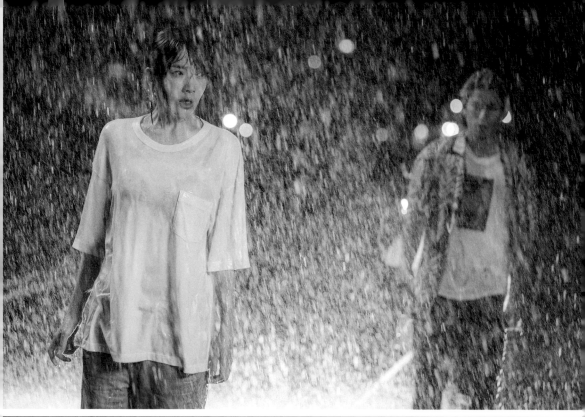

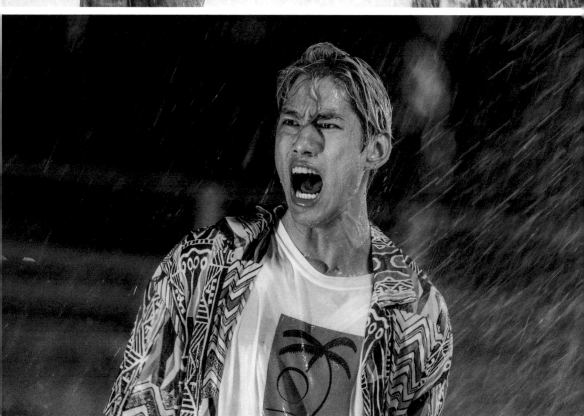

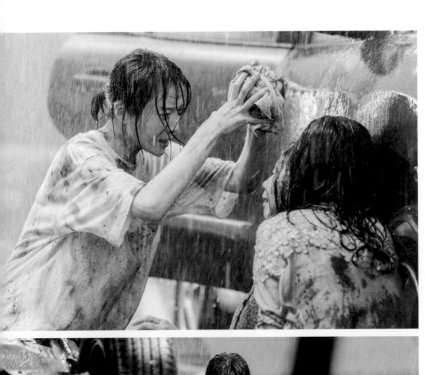

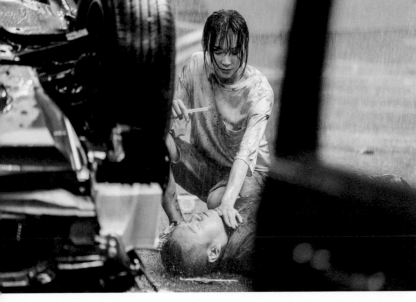

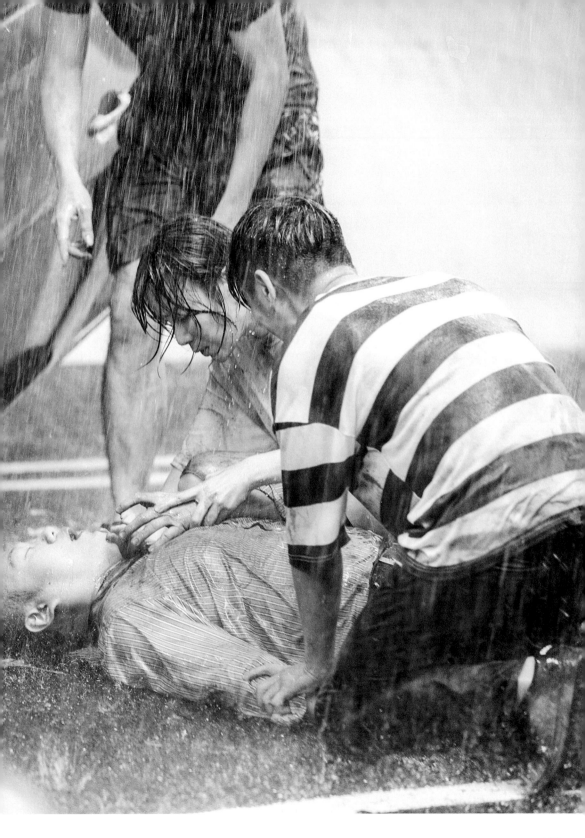

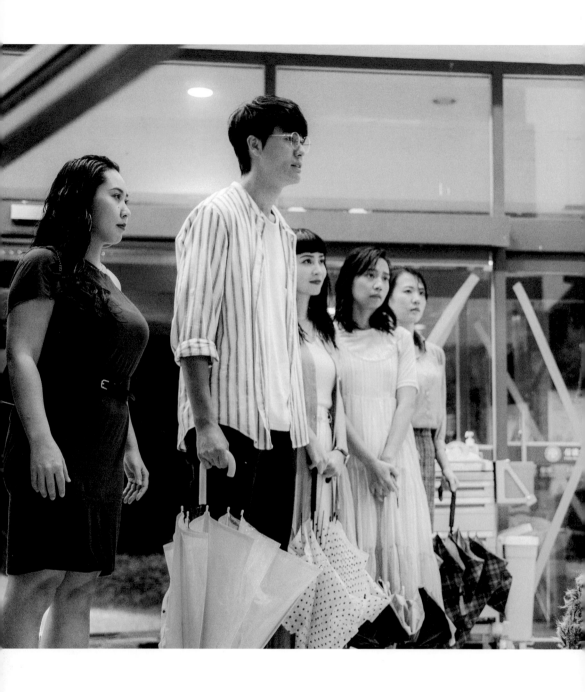

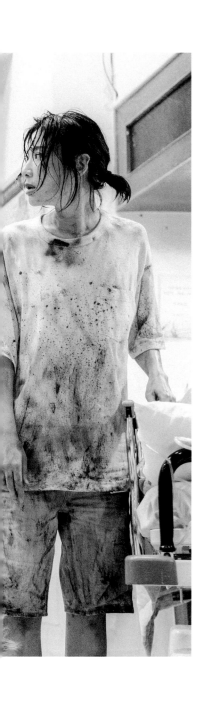

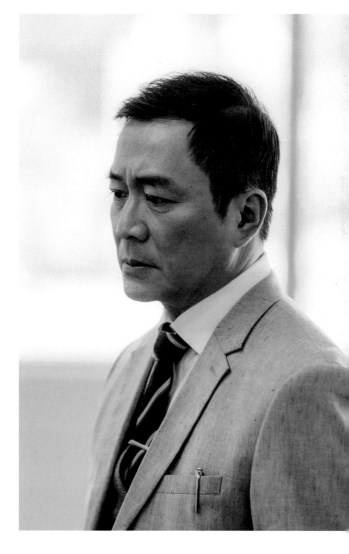

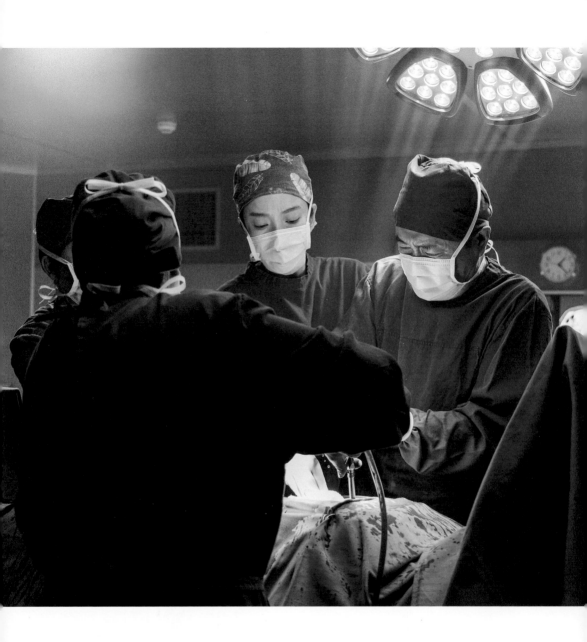

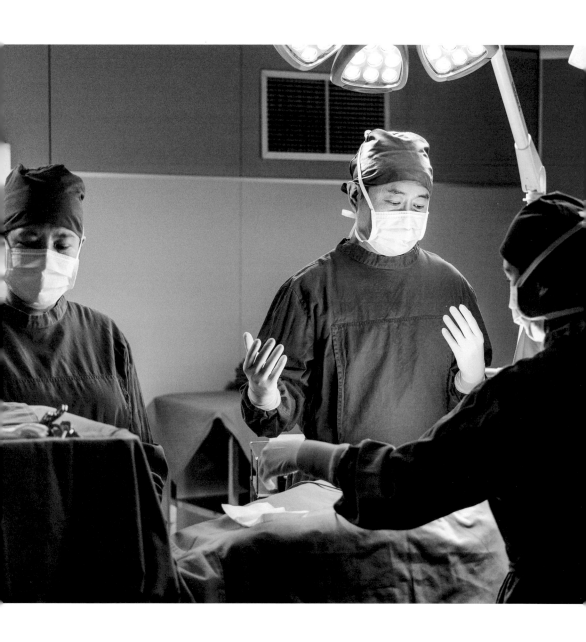

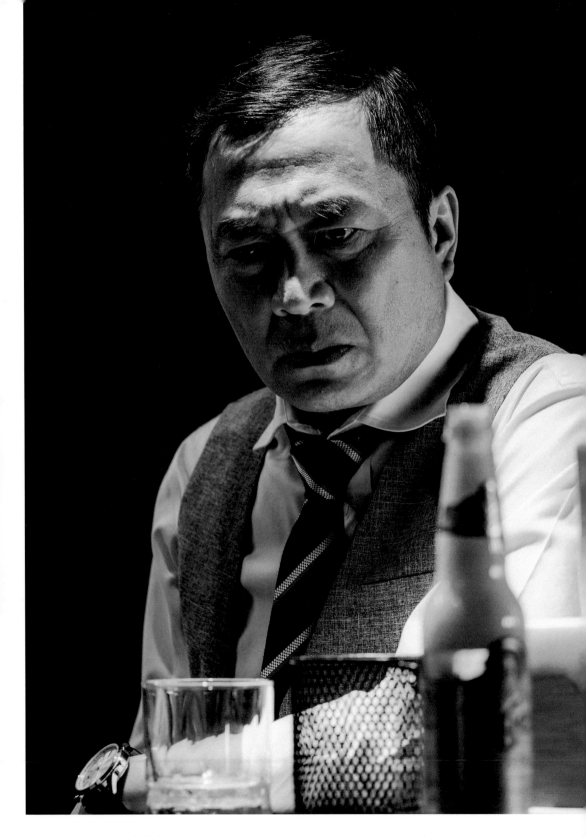

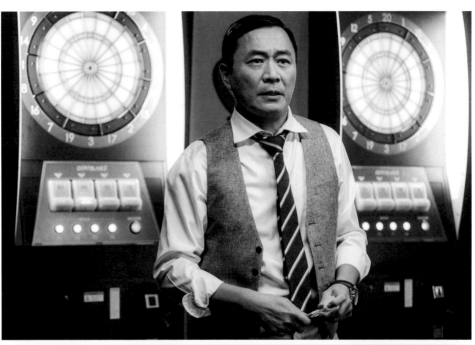

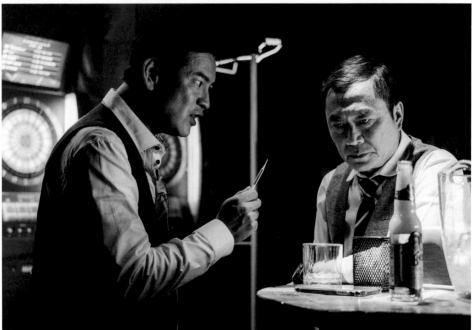

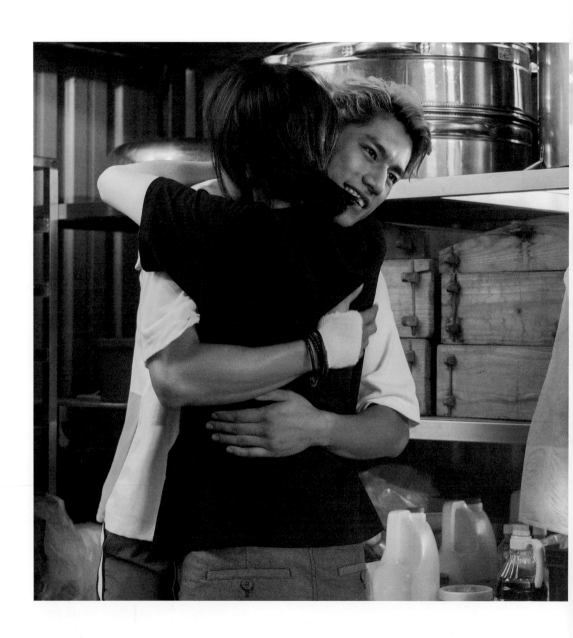

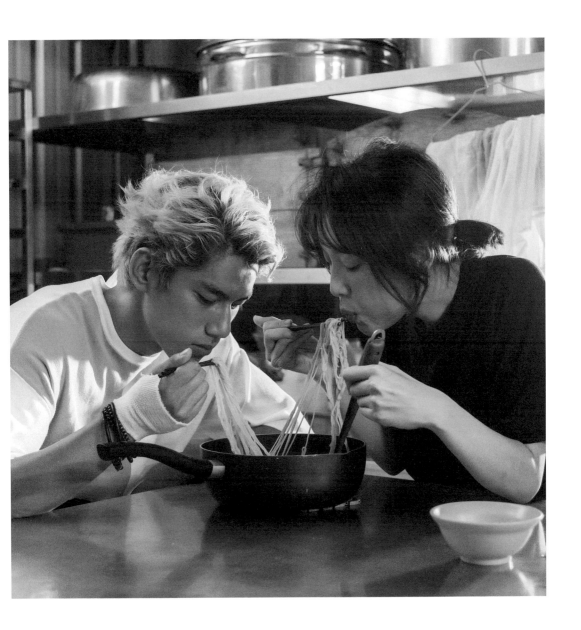

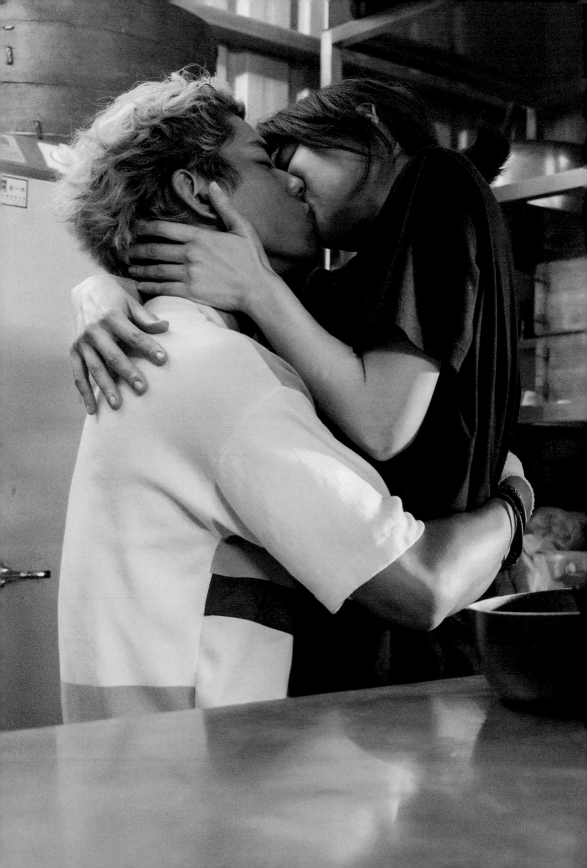

第1集
南南灣村的屍體

一位神秘的女子夜半被丟包在南南灣村田裡，被村民阿梅婆跟阿亮撿屍進急診室後又莫名消失。村口馬路再度發生連環車禍，救護車一台接著一台將重症傷患送進附近唯一的急診室，陽光醫院唯一的外科醫師趙醫師因創傷病患忙得不可開交。

神秘女子在路上遇到因病昏迷的村民香腸伯，挾持住院醫師阿鬼協助她在路邊進行急救。原來神秘女子是新來報到的外科醫師，信大傳說中的開刀機器，卻在報到會議上表示她絕不開刀。向來外科人手不足的陽光醫院，居然來了一位不開刀只待急診的暴走女外科——小劉醫師。

第2集
屁股！不是屁股！

小劉在土雞城吃宵夜時不小心睡了村民小鮮肉阿君，卻因酒醉完全沒有記憶。阿君是永福宮神明池王爺的乩身，曾經起誓要為池王爺保持處子之身，初夜卻被小劉圇圇吞去，阿君深感愧疚卻又掩不住戀愛的欣喜。阿君廟裡親近的長輩阿旺叔，因為肚痛不已而必須去急診，阿君見到小劉熱情打招呼，卻被小劉冷淡以待，阿君困惑不已。

小劉醫師下班後前往水生館散心，遇到前天來換藥的病患阿琁，阿琁面色蒼白，說沒兩句就休克在地。小劉現場急救，立即使用現場器具緊急檢視阿琁的臀部，驚嚇現場眾人卻一無所獲，脫下阿琁褲子才發現異狀必須立刻送醫手術。然而小劉依然堅持她不開刀，指示住院醫師緹娜獨自完成她人生第一次的主刀。

第3集
哪個醫院沒有鬼故事？

村民阿梅婆得了發作時肢體扭曲的怪病，她堅信是因為前陣子住院的時候被髒東西附身，到廟裡跟阿君求救。因為破處乩身無法上身的阿君，只好做做樣子把玉珮給阿梅婆戴在身上驅邪。陽光醫院因為準備即將來臨的醫院評鑑，醫師護理師所有人焦頭爛額，趕報告茶餘飯後之餘大家對阿梅婆附身的消息嗤之以鼻，尤其是小劉。

小劉在值班室或是值夜班時不停聽到女人的聲音，雖疑惑但不以為意。醫院怪事頻傳，住院醫師緹娜不敢獨自走路回家，住院醫師阿鬼更是嚇到得全身戴滿符咒才敢上工。阿梅婆發作時被送到急診室，看到全身扭曲的阿梅婆口裡卻還唸「池王爺救我」，小劉毅然決定，這次就讓池王爺來救阿梅婆！

第4集
前女友的逆襲

陽光醫院因為評鑑來臨人人戰戰兢兢，白院長更是一大早就在火車站接待貴賓，卻被放鴿子。急診室來了奧客女病患，一下說自己胸痛一下說自己要照斷層掃描，還要找院長攀關係，小劉向來對奧客沒有耐心，護理長凱莉卻因為評鑑非常時期急忙打圓場，果然白院長一到場，飾演奧客的評鑑委員馬上開始各種檢驗行程。

評鑑過程看似順利，卻在白院長與評鑑委員在電梯裡對談時亂了招。電梯突然故障，困住白院長及廚師等人，白院長急忙指示護理長凱莉處理病人膳食事宜。懷孕三十幾週的護理長面對各種業務在醫院裡四處奔波，小劉看不下去接手，逼來醫院送便當的阿君擔任起一日廚師，圓滿解決膳食任務。然而凱莉被急診病床意外撞傷，突然血流不止，母子性命危急……

第5集

到底誰會有三百萬？

住院醫師緹娜對於小劉幫護理長所做的手術驚豔不已。緹娜熱切詢問小劉有關手術的專業問題，卻被小劉敷衍帶過。阿亮帶著母親茶嬸來到急診室，茶嬸腹痛不已，報告顯示是闌尾炎甚至有腹膜炎的可能性，需要馬上手術。然而趙醫師因為官司纏身不在醫院，在阿亮的哀求之下，小劉毅然決然將茶嬸送進手術室。

白菲力院長去總院開會，卻被威脅連評鑑都搞不定，小心院長的位子保不住。白院長在醫院巧遇學弟徐進醫師，徐進暗示白菲力得讓陽光醫院成為金雞母才能吸引總院的注意，千萬別當個老實人。小劉在手術室裡狀況百出，連麻醉師都看不下去，緹娜趁小劉尿遁時接手，順利把手術開完，卻對小劉罔顧病人性命的舉止無法原諒。小劉跟白院長提辭呈被拒絕，在土雞城爛醉之際，跟林山君借了三百萬元還清了跟醫院的債務，卻在林山君的要求下繼續在院內任職……

第6集

因為難過所以要唱歌

白菲力院長在徐進的協助底下，希望將陽光醫院轉型成醫美中心，甚至將大門打造成陽光酒店。在說服鄉民的過程中，林山君卻突然被池王爺附身，表明醫院萬萬不可轉型，不然會有災害發生。游伯伯一家人對於手術的術式無法決定，住院醫師緹娜看不下去挺身建議，卻被小劉提醒所有手術都有風險，不該主動替病人決定，兩人衝突加劇。黑腳阿公家人難得來訪，卻與院長有神秘的協定。

小劉發現黑腳阿公的醫囑有問題，向院長追問，卻得到了這是家務事不是醫師可以決定的答案。游伯伯術後有了問題，家屬到醫院鬧事向緹娜討公道。黑腳阿公病危急救時刻，家屬卻在病榻前吵得不可開交。接二連三的醫糾讓醫師們心灰意冷，集合土雞城裡宣洩積怨已久的情緒……

第7集
我的奶奶啊！

小劉醫師一早被派出所叫去，為了保釋疑似性騷擾的恩師老狐狸。原來老狐狸是乳房專科專家，來陽光醫院擔任特診醫師。住院醫師阿鬼對真人乳房完全沒有經驗，在緹娜的推波助瀾底下擔任起乳房特診助理。阿鬼興奮不已，然而現實卻與想像差距甚遠；不但一天之內得接觸幾十對乳房，更要回答胡P嚴厲的問題，阿鬼一度承受不住。

白菲力院長希望將南南灣村打造成觀光醫療景點，白院長特地收買里長阿梅婆，召集了村民進行投票。阿君不滿阿亮沒有參與投票，阿亮奪門而出卻意外被電線擊倒休克，在老狐狸跟阿君的協力急救下終於恢復心跳。老狐狸向小劉挑戰一連串的外科問答賭注，一路過關斬將的小劉，卻在最後一道題上狠狠摔了一跤無法爬起……

第8集
不要太想我喔！

林山君準備一桌愛心早餐給小劉，卻被冷回不要浪費時間在我身上，林山君霸氣告白。陽光醫院的大樹葉子掉個不停，趙醫師跟大家解釋了建院的故事，讓小劉對老狐狸的手術改念。緹娜、阿鬼意外得知小劉是因為創傷症候群以至於無法動刀，兩人恍然大悟之餘，也對於小劉接下來的手術感到憂心。

凱莉護理長因為在上班時間親餵孩子，病人投訴不斷而遭院長警告她不許再犯，凱莉心灰意冷下提出辭呈。小劉因專心準備老狐狸的手術而冷落林山君，山君用做菜宣洩情緒，卻被美惠指點他心裡的苦都煮進了菜裡。小劉替老狐狸手術，才開始沒多久白院長就衝進來阻止手術，老狐狸因胰臟腫瘤位置被血管包圍，血管破裂情況緊急，小劉卻在這時候創傷症候群發作，眾人不知如何是好。

第9集
我的眼淚是披薩和炸雞

老狐狸手術順利，卻因為併發症發作而休克離世，小劉在老狐狸逝後依然繼續急診的工作，性格卻轉變判若兩人的溫柔與隨和，讓眾人驚嚇不已。小劉甚至請全村跟全醫院的人吃披薩跟炸雞，奇異的舉止引起林山君阿梅婆的注意。林山君氣小劉不願意和自己分享心情，只會用笑臉或是企圖親熱遮掩自己的受傷。阿梅婆鼓勵小劉哭出來發洩情緒，小劉都笑著回答自己得到了很好的臨床經驗，高興都來不及。

白菲力院長終於盼到了醫院轉型成醫美的許可，開心地向眾人宣布，並聘請林山君擔任醫美中心的廚師長，還有關閉虧損連連的急診室。颱風來襲，醫護人員趁夜參與聯誼，小劉默默地收拾行李打算離開陽光醫院，卻在離開的路上發現唯一外聯的橋墩居然斷了⋯⋯

第10集
其實我在乎你在乎的事

面對滿地瘡痍哀鴻遍野的災難景象，小劉跟山君奮不顧身地進入災難現場急救。兩人回到急診室，發現急診室已經關閉，醫院門口塞滿了傷患，醫院只有代班的王醫師一人焦頭爛額。小劉立刻加入急救的行列，回頭卻發現阿鬼、緹娜、婉君都回來協助，小劉宣布重啟急診室。急診室病床擠成一團，等不及的病患開始叫囂，卻被前來支援的護理長凱莉霸氣制壓。

家明醫師也跟著救護車急救到院停止心跳的病人回到急診室，一行人馬不停蹄地開始替創傷患者進行一台接著一台的手術。白菲力院長帶著腹部重創的女兒來到急診室，卻發現所有外科醫師都在手術中，而女兒臟器受傷需要立刻手術，白院長決定自己動刀。然而生疏的技術及女兒血流不止，加上醫院血庫不足，種種危機都在同一時間暴發開來⋯⋯

導演
&
製
作
人
・
訪
談

選擇改編《村裡來了個暴走女外科：偏鄉小醫院的血與骨、笑和淚》的初衷？

這是一部由小說改編的電視劇，故事是講在偏鄉的一個小醫院，有一天來了一個女外科醫師。大家都以為她是來拯救這間醫院，其實不是這樣的，她傷痕累累的從城市裡的一間大醫院來到這裡，本來只是想來擺爛，但是後來反倒是被這村子裡的人的熱情拯救了，讓她拾回當外科醫師的初衷。

因為臺灣的醫療問題，變得很嚴重，也就是人家說的「五大皆空」，像是急重症科其實漸漸沒有人了。影視創作者不是去幫他們上街頭抗議，而是用說故事的方式來談論臺灣的醫療或醫病關係的問題。

小劉醫師的小說本來就寫得很輕鬆，所以電視劇也是用輕鬆、有趣的概念來包裝這議題。這本小說是我當初在逛書店時發現的，隨手拿來翻一翻，就看了一半，然後就把書買下來，回去後再很快的把另外一半看完，它真的是一本很好閱讀的小說。

蔡淑臻是如何加入主創團隊？

這整件事情其實有點荒謬，當初拿到這本小說時，我在一個吃飯的場合就拿給蔡淑臻，跟她說：「這小說你看一下，如果你喜歡的話，我們再來聊。」我記得她拿回去兩天就看完了，非常興奮地跟我說她很喜歡。我跟她說：「但是我現在完全沒有任何東西，沒有錢、沒有劇本、沒有故事，如果你願意，你喜歡的話，那我們可以先從劇本開始。」

之所以會找她從劇本開始，是因為以前跟她合作的時候，就知道她是一個滿有想法的女演員，對於劇本有很多很多自己的見解。所以，這次才破天荒的，用史無前例的方式展開，從開發開始，從完全沒有劇本、進入拍攝期，直到結束，她就是我們主創的一部分。

最初對於改編小說的想法？

從小說改編成電視劇能談比較多的事情，如果做成一部一百二十分鐘的電影，相對要談的事情太多了，人物也太多了。因此，以十集的劇集是滿適合呈現這種題材的媒介。
製作公司也是因為這本小說而組合起來的，所以後來又找了兩個夥伴，再邀請兩個製作人加入。當時我也是拿著這本小說，跟兩位製作人說，我覺得這個可以做，問大家要不要來試試看，把這本書拍成戲，最後我們為了這部戲，就成立了一間製作公司。

過程中有遇到什麼樣的困難？

在臺灣，做一部職人劇、醫療戲，遇到的阻礙和困難非常大。一開始，先是平台、電視台或者投資方提出的「做醫療劇真的好嗎？觀眾喜歡嗎？」等等質疑的聲音。在籌資的過程中困難重重，後來受到公共電視的青睞與支持下，終於順利開啟了。在製作的時候，也是相當困難，像是拍戲期間遇到疫情，導致本來有很多可以借的醫院也借不到了，借不到怎麼辦？那就自己搭囉！急診室、手術房、各式各樣的醫院大廳、病床等等東拼西湊的，花很大力氣才把這些東西組合起來。
從資金、題材上，以及非人為因素的疫情，都將這部戲推向更好的狀態。沒有疫情的時候，你可能這個醫院借一借、那個醫院借一借，這部戲就這樣拍完了。而這疫

情促使劇組自己「蓋」醫院，當要自己動手「蓋」醫院時，就會去想很多問題，像是急診室為什麼要這樣做，那它的動線是什麼、手術房該怎麼做，也因為這些導致事情變得複雜。

事情變複雜之後，不論分鏡或是故事，我覺得都因此調整得更細了，所以其實我覺得有阻礙也好，因為你受到磨練了嘛，也因為有了這些困難，讓這部戲打磨到更好的狀態。

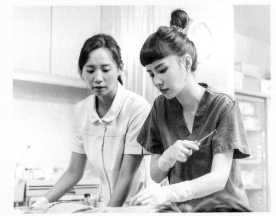

為何會選擇蔡淑臻來演出「小劉醫師」這個角色？

淑臻一開始（三年前）來聊的時候，她完全不像小劉醫師，她就是蔡淑臻的樣子。她從劇本討論時就加入，然後不停地投入，從某一天開始，她的穿著打扮變隨便了。這種感覺是不再那麼注意自己「我是模特兒或者是誰誰誰」，接著她開始大喇喇的，抓到東西就猛吃，開會時準備的車輪餅、餅乾或珍珠奶茶，都往肚子裡面灌；這也表示她開始從創造劇本的過程中，漸漸走入這個角色裡了。

而實際上小劉醫師就是這樣子，我們帶著淑臻和小劉醫師碰面，讓淑臻了解她是一個什麼樣子的人。再者，由於小劉醫師是外科醫師，有許多外科的手法，不管是開刀或手綁線的方式，這些都是要花時間練習的。我告訴淑臻：「如果可以的話，我希望不發替身，盡量用你自己的手來完成這些事。」所以，她花下很大的工夫，這不只是讓自己像醫師，而是讓自己是個醫師，連思考模式都是。

我覺得沒有一個演員可以取代她出演這個角色。越接近拍攝期，你會發現她就是要和小劉醫師畫上等號，她甚至是和醫師畫上等號，她的心態就是一位醫師。這件事情對演員來說，是很好進角色的方法；對導演來說更是輕鬆，因為我只需要把她丟到環境裡，她自己就可以做得很好。

劇中其他人醫師的選角？

在劇中有兩個年輕住院醫師的角色，分別由杜妍和風田飾演，住院醫師其實是相當辛苦的階段，因為不管各種排班、各種輪值、各種雜事、各種該做的或是不該做的，通通都是住院醫師要去做。很多人可能在住院醫師這個階段可能放棄不幹了，或者選擇更輕鬆的科別。

之所以選擇杜妍，是因為她眼睛轉得非常快，給人一種聰明、精明的感覺；在劇裡她是個好勝心很強的住院醫師，當女孩選擇走外科時，常常會被很多人質疑，像是「外科很辛苦，沒日沒夜的，沒有家庭」、「你確定進了外科以後，還能顧好家庭

嗎？」這種女性會遇到的傳統家庭問題，會落在她身上。杜妍和風田都屬於不分科醫師，外科當然很重要，但其他科別難道不重要嗎？

風田他是溫暖的形象，他可以帶給病人勇氣、帶給病人歡樂的醫師，或許他在的時候病人會比較放心，這就是當初設計這兩個角色的原因。

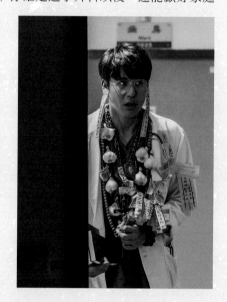

對男主角朱軒洋飾演的阿君有什麼設定？

朱軒洋飾演的男主角阿君，是一個斜槓很多的小鮮肉，他主要工作是超商的打工店員，同時也是走跳宮廟，幫神明辦事、幫神明說話的乩童。他常常在廟旁邊的廚房裡做菜，村民們都知道他燒了一手好菜，每個人也都希望他離開這個村莊，到城市裡的大飯店工作，會有更好的待遇。

阿君的年紀設定是近三十歲，說他是神明的代言人也說不過去，因為我們在廟裡面看到這些比較活潑的、活躍的人，年紀通常稍微小一點，也為了呼應時事。理論

上，留在偏鄉的人，要嘛年紀很大，不然就是年紀很小，那朱軒洋這樣子的人，在這個年紀，應該就到城市裡面去了，可是他沒有，這代表他對自己有信心，卻又害怕接受舒適圈以外的世界，因此設定他這個角色，就是要談這個事情。

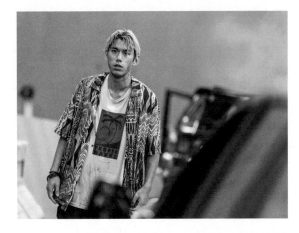

他害怕踏出這一步，因為他不知道出去外面的世界會怎麼樣；而小劉醫師是一個從外面世界進到村莊裡面的人，他們的角色設定是兩個極端。這是想對年輕觀眾和族群說，如果你有什麼興趣，應該更大膽的踏出這個地方，朝你想做的地方去做。現在有很多年輕的觀眾喜歡自嘲，「反正我就爛」，或者是「反正我就是低薪啦」。諸如此類，但其實不用這麼的看不見自己，每個人都是特別的存在，不管你的專長是什麼，或身處在哪種環境，你只需要和朱軒洋這個角色一樣，找到往外踏的勇氣而已。

對這部戲劇覺得最自豪的部分？

劇組有相當多的醫療顧問，會指導我們如何處理與手術相關的這幾場戲，當醫療顧問看杜妍練縫線的手法，稱讚這已經超過一般醫師可以做到的事情時，真的是一件很令人興奮的事，也讓我很感動。這也代表著，演員認同這件事，認同這個角色，他們願意花時間跟下苦工練習這件事。

我印象很深刻是，杜妍扮演緹娜這個角色的開場戲，是從縫葡萄皮開始，當時擔心這件事情沒做好，所以劇組還特地找了整形外科醫師的手備用。

當時，整外醫師一來就先跟我講說，「縫葡萄皮這件事，我不一定能做的很好」。杜妍就在這種連整形外科醫師都沒有把握做好的情況下，完成了這個鏡頭，就連外

科醫師都說她縫的手法很成熟。淑臻就更不用講了，她不論是開刀的樣子、眼神、站在手術台前的氣勢，都是很到位的。雖然說那些手術都不是真的，但是劇組用了很多道具，找了很多很像的東西，讓她看起來就是一個醫師站在那邊。顧問甚至說，將這些片段當成醫療教學片，也一定有人會相信。

這部戲雖然看起來是一個小品，但是該做到的都沒少，像是小說裡提到了高屏大橋因颱風來襲而斷裂，這對製作人來說壓力很大，要拍斷橋這戲，需要很多錢，各種特效、美術等，我們一度考慮將這場戲拿掉，最後還是咬著牙，硬著頭皮把它拍出來了。我們在片場裡，把鋪了柏油路、毀損的車子道具往裡丟，下大雨、刮颱風，這個不到一分鐘的戲，就這樣靠綠幕合成拍出來了。

斷橋這場戲對劇情有什麼重要的關鍵？

的確，堅持保留這場戲還有一個重要關鍵，那就是當小劉醫師連這個偏鄉小醫院都不待了，連這個醫師身分都不要了，打算要離開這個地方，她覺得自己的世界崩毀了，幾乎像是世界末日要到來了。可是什麼叫世界末日呢？安排斷橋這段戲，就是要告訴她，世界末日是長這樣，這才是煉獄。

有很多人受傷、有很多人死亡，有很多人需要你的幫忙，因個人情感而導致內在世界的崩解，跟外在真正實際看到的，所謂的世界末日，是兩回事。這時候她產生質疑，「眼前這麼多人需要幫忙，如果我是醫師，當然立刻就跳進去了幫忙，但是我現在正在自我懷疑，到底我要不要去做這件事情呢？」這麼多年來的醫師的訓練，從醫學院到PGY到住院醫師再到主治醫師，這一路上的過程，身體的每個細胞時時刻刻都在提醒自己，眼前的人需要醫師，她的心只好照著身體的動作去做。

其實在各個職場上，都會遇到類似的問題，從以前到現在，當你累積了相當多經驗的時候，當有一天你被擊垮了，你需要休息一段時間，再回去回頭看為什麼當初要做這件事情？雖然劇中的角色職業是醫師，其實很適用於在每個不同的環境、不同職場上的人，所以我會說這是談論初心的一部戲。

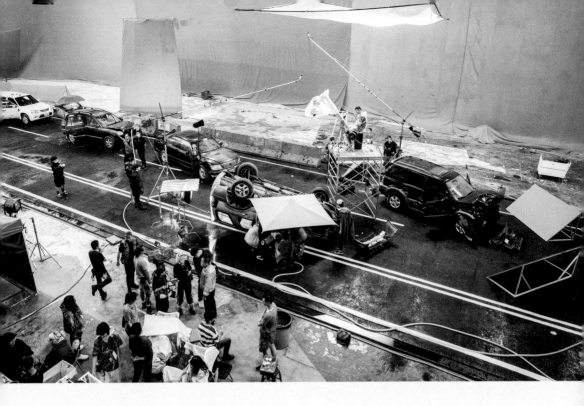

透過這一部作品想說的是？

這部戲想談兩件事情，一個是臺灣的醫療資源，臺灣醫療資源以全世界來看是相對強大的，但是實際上我們的醫療關係相當緊繃，醫師為求自保，中間有相當大斷層的年輕醫師都不見了。我們應該保護我們的醫師，或是保護、改變這個醫療體制。

另一方面，這也是談論初心的戲，當你在職場上，已經疲累想放棄時，不妨停下來，走到偏鄉裡，再去想想看，當初你為什麼要選擇這個工作，如果說你對這個工作還有熱情，或一點點熱血的話，這個休息會帶給你重新回來做想做事情的能量。

現在有很多醫療問題相當緊張，健保的問題也相當緊張，我們不知道在醫療資源被濫用下，健保什麼時候會被拖垮，這件事情總得有人去重視。醫療問題談得太嚴肅，有時候對相當多的觀眾是沒辦法理解的，即便是我，當初在弄劇本的時候，對這些議題也是相當頭痛。

這部戲試著用輕鬆的方式，以喜劇手法來包裝這個嚴肅的問題。我只是希望喚回大家對醫療議題、對醫師、對醫病關係、對醫療糾紛的關注。

如何描述這一部作品？

詹子誼

它對我來講是一個女外科醫師因為醫療體制的關係，受到很多傷害，失去她的本能，迷思本能究竟是什麼，離開冷酷的都市來到偏鄉的村裡，拾回初心與天職的溫暖故事。這部作品算是職人劇，其實就是各行各業都會有遇到困難需要解決的時候，大家都可能會迷失自己，在經歷一番之後找到初心的故事。

談談從小說到改編戲劇的過程。

詹于珊

我們對於從發想走到開發這個過程，是充滿好奇跟想要去嘗試的，一開始孟傑導演拿了這本書給我們看，我一口氣就看完了，然後也哭得滿慘的。故事很感人，有笑又有淚，當時有個很深的感觸，我覺得不管在哪個產業，都有遇到困境或是想要轉行的時刻，坦白說我們在那個時間點也有這種心情，不知道這個產業的未來在哪裡、自己有沒有辦法一直堅持下去？

書裡的人物線，從頭到尾都在面對這個問題，就是「雖然我很喜歡這份職業，但我怎麼在這個環境裡面繼續下去？」那個東西很打動人，讓我們想要抱著很純粹的想法，把它戲劇化。我們從先了解劇本開始，去跟小劉醫師洽談版權，再把我們覺得看完這本書後喜歡的地方挑出來，把它拉成實際的架構。

詹子誼

我跟小衛（詹于珊）比較專注在後期製作上，因為我們在後期長時間，都在處理拍攝期或是前置期一些需要補救的事情。那時候覺得很放心的是因為孟傑，他開發經驗很豐富，加上我們對製作也都有經驗，又有淑臻在，就覺得萬事俱備，但沒想到

這萬事俱備也花了三年才把它拍出來。

過程中有遇到什麼樣的困難？

詹于珊

一直到現在，我們遇到的困難三天三夜都講不完。

在把書轉譯成劇情的時候，撞牆點很多，因為想要講的事情太廣泛，聚焦的時候會覺得可惜。最困難點是在找資金階段，當初我們想要把小說改編成劇的時候，OTT串流平臺還沒有那麼盛行，大家甚至都希望我們可以往類似《花甲男孩》這種喜劇類的鄉土劇或像偶像劇模式走，可是這與我們想要講的故事核心價值很不同。在跟資方溝通的時候，困難度滿高的，這個過程其實就是在訓練我們怎麼把東西賣出去，這個是我們完全沒有經驗的。

此外，臺灣產業配備沒有給的很齊全，大家永遠都預算不足，都會遇到工時的問題、會遇到找人的問題、會遇到管理的問題，我們都一直在學這些東西。拍攝時遇到了最嚴重的疫情，這些考驗都是我們沒辦法預知的，也沒辦法衡量它現在就會發生，因為考驗都是另外一種成長，我們對於所有的事情都要有變通的彈性。導演當然也需要在這個狀況下改劇本，或者在預算之內達到最好的效果。

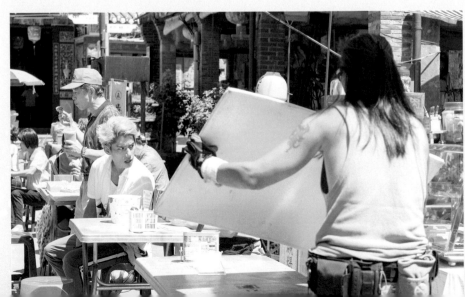

困難永遠都在，但是怎麼去面對困難？我現在比較學會的就是，喜歡這件事情很重要，用玩的心態去面對它，你喜歡這個計畫、你怎麼去玩這個計畫？在這其中苦中作樂，並且知道自己學到什麼東西。

詹于珊

當初我們在想要籌備這部劇的時候，每次對外最難說明，我覺得接下來的形象也最難溝通的就是，這部作品是一個沒有對標物的類型，它有醫療，它是喜劇也是職人劇，在醫療專業底下拿捏喜劇的氛圍，所以在籌資的時候，都很難描述它是什麼類型。直到後來有了《機智醫生生活》，就比較可以理解醫療劇同時也是喜劇的方式表達。

但是在那之前，別人都不懂你到底要做什麼，那個困難點是你在做一個沒有人做過的事情時，別人很難接收你的訊息，這個就是考驗你有沒有辦法賣一個大家都沒看過的東西。我覺得導演孟傑就是很喜歡挑戰沒人做過的事情，我們試了很多的方法，例如用視覺做很特別的氛圍圖溝通。

走到現在就會發現，我們當初做的東西，和現在做的東西沒有落差太多，核心我們有抓住，這就是我覺得最困難，也是因為這個困難才會學到用方法跟大家溝通。

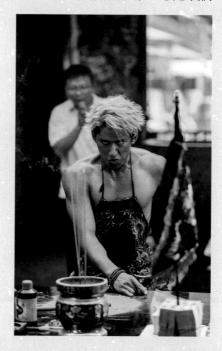

拍攝過程最深刻的事？

詹子誼

在劇中有很多戲都在急診室發生，但實際上沒有任何一間醫院可以借我們急診室進行60幾天的拍攝。後來我們決定搭景來拍，搭景就是在一個空的地方，要怎麼把所有的醫療設備、器械放入這個空間裡，對我們是

一件很困難的事。從無到有，就是從很土法煉鋼的陌生拜訪開始，或者去找醫療顧問尋求協助。

我其實對醫療、手術場景完全不瞭解，雖然手術室的景是搭出來的，但所有的醫療設備都是真的，我們剛看到時每個都心驚膽跳，晚上還需要請保全來顧這些器材，會害怕萬一被偷走就完蛋了。

拍攝最後一週都是手術場景的戲，在有限的預算裡，美術組用整副的豬內臟去模擬人的內臟，當醫療顧問、護士和外科醫師在現場看手術的畫面時，說「這裡比我待的醫院還像醫院」，覺得跟他們在醫院看到的幾乎一樣，會現場的氛圍讓人很難忘。還原急診室的氛圍和手術的戲是最困難的，但是我們做到最真實的樣貌呈現給觀眾。

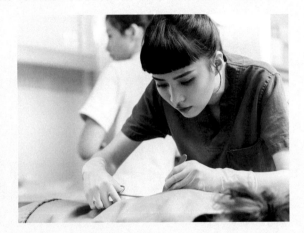

選角過程發生哪些有趣的事？

詹于珊

一開始我們在這個劇本摸索很久，所以團隊成員都有自己想要的角色，很早就有既定印象。可是一旦面臨拍攝期，就會有預算和檔期的考量，你必須做很多不同的取捨，我覺得演員指導給了很多好的想法（input），因為他會很務實地就這個劇本思考，現在有檔期的演員可以做什麼樣發揮跟配搭？有很多是出乎我意料的。雖然我覺得大家都對那個角色有既定的想法，但是用不同的演員去詮釋，其實有很多驚喜的表現，讓我覺得各司其職是很有趣的事情。

詹子誼

在選角過程,其實都讓導演跟製作人全權決定。我們參與在劇本階段時,對於角色的想像是非常瘋狂的,會很天馬行空地想說要不要找日本的明星來演(我們曾經一度希望找木村拓哉來客串番外篇的一角),或者大門未知子可以跟淑臻有一段很激烈的在醫學上面的較勁,其實想像空間都非常大,也非常有趣。

做醫療議題戲劇的感想?

詹于珊

小劉醫師在現實中就是非常好笑,講話很犀利、風趣,完全沒有在顧慮她的醫師形象,但當她在討論醫療專業時,就很專業。這讓我覺得人本來就有很多不同的面向,劇中的醫護人員就算職業再特別,他們也是人,用喜劇包裝,就是希望人們包著糖衣吃下去,因為沒有人辛苦一整天回到家,還想看一些很沉重的議題。

詹子誼

我們希望觀眾看得開開心心的同時,也能對這些醫療人員的處境感同身受,而不是我告訴你「醫護人員就是這樣辛苦,你要替他們多著想」。期許觀眾看了這部戲,能同理這個角色,他們就像是你認識的人一樣,然後你可以替這些醫療人員多想一點,這才是我們的目的。

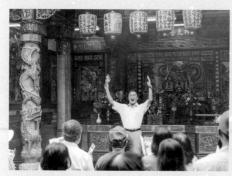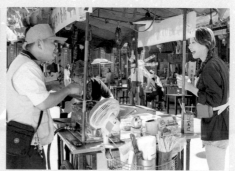

蔡淑臻

參與戲劇製作的心得？

是有一天我跟導演去參加朋友的婚禮，吃飯吃到一半，導演突然拿出一本書說：「這個你回家看一下。」他根本有備而來。我一看就說，這個很適合改編成電視劇，我自己就跳到坑裡面了，這個坑一下去就是五年，這就是我加入主創團隊的契機。其實一開始我根本不知道自己要幹嘛？我只知道我可以演小劉醫師，我根本就不

知道要怎麼當製作人，感覺跟實習生差不多吧。我跟著製作單位一起去投輔導金、補助，去文化部，最後為了這部戲還開了個公司，很緊張，這些完全是我沒有做過的事情。

從演員的身分切入編劇，我不是實際執行編劇，我就是在旁邊出一些主意，這些主意對他們來說可能是新鮮有趣的，站在演員的角度，我幫編劇想到了另外一面，或許這就是我的功能。故事一定要有事件發生，如果沒有動作就沒有情節，沒有衝突就不好看，我們目的是要讓這些東西能夠順暢運行，如果原本的設定，答案是不行的，這條路不通，那我們再找另外一條路抵達終點。

我參與這部戲的前期製作，因此，通常演員在角色上會遇到的問題，我在編劇階段就解決了，拍戲反而是我最輕鬆的時候。有做編劇或是參與影視產業的人都知道，最困難的時候就是在開拍前，花很多時間修改劇本，劇本好了可以再好，沒有改完的一天。你總是希望說幫每個角色再加一點東西，讓他們更能夠立體，不是我一個人好看就好，我會希望所有的角色都很好看。

小劉醫師是個什麼樣的角色？

小劉醫師是一位外科醫師，她經歷了人生很大的變故，像是醫療糾紛、離婚，病人死在手術台上，她得了創傷症候群，再也沒有辦法開刀了。這時候，她被下放到偏鄉的小醫院，那是一個醫療資源非常缺乏的地方，她無法繼續開刀了，可是一堆的村民很需要被拯救，故事就是從她怎麼拯救村民開始。

一個人經歷了人生很重大的變故以後，她的性格應該會有一些改變，我心目中的小劉醫師，是一個從小就要當醫師的人，整個人生的目標就是往那個方向去，可是當到達終點的時候發現，雖然她在醫學領域裡面得到了成就，但背棄她的，也是這個醫療環境，所以她受到很大的打擊，個性變得有點古怪，像是在抗拒這個世界。

她的脾氣有一點古怪，可是更古怪的是她的行為。例如，在第一集時會看到她在病患頭上鑽一個洞，但她本意是好的，是要救這個人，只是她的手段看在在一般醫師眼裡是沒有辦法被接受的。

小劉醫師角色的設定？

我有參與這部戲的編劇，這個角色塑造也是從那個時候就開始的，外科醫師做事情一定要非常有效率，因為他們沒有時間可以浪費；這導致他們對於飲食都很不注重，比如他們很需要攝取高糖分、高熱量的食物，因為能量消耗很快，有時候開刀十幾個小時，連上廁所都沒有時間，所以只要有東西就會吃。我聽到最誇張的是，醫師忙到連螞蟻都已經爬過的便當也拿起來吃，其他人喝過的珍奶，上面還插了吸管，根本不是她的，她也喝光光，如此不講究，是因為每天都在跟時間賽跑。

我們就把這個亂吃、好吃的性格放在外科裡面，因為它真實存在，只是我們用比較誇張的手法表現。此外，外科醫師講求效率，所以小劉醫師這個角色會有一點冷酷、冷靜。我們還加了「好色」的元素，講黃色笑話也是我們觀察到許多醫師的舒壓方式。

原本一個在社會階層被認可，有身分地位的外科醫師，當她跌到谷底時，她可能連自己都不認同自己，也不相信自己是個好醫師，因為他面臨了太多的失敗，不管家庭跟事業都是失敗的。人在很低潮時，真的只剩下基本需求，也沒有在思考是非、道德觀或價值觀，只要還可以活著就好了啦！

故事一開始，她就是一灘爛泥的階段，就是只要滿足我現在，我想要怎樣就怎樣，我不管別人怎麼想我。因為她被所有的世界背棄了，她對所有的事情都已經不在乎了，在那個階段，我覺得把好色性格放進小劉醫師角色裡，非常合理。

如何代入這個角色？

我就是用自己平常軟爛的狀態，去跟小劉醫師本人相配。我想像當自己一個人在最放鬆、最不在乎他人眼光的時候是什麼樣子，再結合前面提到的外科醫師這個職業、人物的特質。

所以，我們會看到她坐沒坐相、吃沒吃相，她也沒有遵守醫院的規矩，只做她想做的事情。比如救人是她想做的事情，「醫院什麼其他的規章我都沒有要管，隨便、關我屁事。」她只是態度很差，但「我還是一個醫師，我想救人」這個中心思想還是存在的，只是她一直有質疑的聲音──「我是稱職的醫師嗎？」創傷症候群讓她

害怕去面對民眾，因為醫師是少數幾個需要面臨死亡的行業，一般工作不會因為失敗就造成有人死亡，醫療人員承受的壓力，是常人沒有辦法想像的。

拍攝前做了哪些準備？

包含幕前跟幕後，我準備工作很多。打從知道我要做這件事情開始，我就看了非常多的醫療劇，像是日劇《DOCTOR X》，還有美劇《實習醫師》，以及沒有相關的《HERO》，它雖然不是醫療劇，可是它的人物關係是我們想要參考的原型，還有我連漫畫《醫龍》都看完了。

醫療技術的學習部分，我也跟小劉醫師碰面，由於戲裡面小劉醫師要開的刀真的很多，我先學基本的，比如CPR、插管、怎麼拿手術鉗、手術鉗不同的名字和功能，還有縫線怎麼縫、打結要怎麼打，這些一定要學。不一樣的病症手術，比如胃破裂、胰臟癌或者肝破裂，開刀的手法都不一樣。

戲裡用一個假人在裡面放了海綿，海綿就是我要縫的東西，雖然是縫在道具上，可是我的動作還是要像，位置也都要正確，每個術式都不一樣，所以到後面時就是頭很炸。自從我要開始學習這些，小劉醫師私人現在沒有在用的器械就交到我的手裡，就放在我的餐桌上，大概兩個月的時間裡，我只要有零碎的時間，就坐下來開始縫不同的東西，因為材質不同，手感和力氣也不同，比如說是布是很難勾進去的，就要很花力氣。

小劉醫師角色心境上的轉折？

小劉醫師剛到這個村莊的時候，她還是一灘爛泥的狀態，她感受到這裡的人情味特別濃厚，這些東西慢慢影響小劉醫師的心，她即便是一個自認為不合格的醫師，但村民提醒著她，即便是一個普通人，沒有任何的醫學專業，都有救人的能力，因為

村民就是這樣子互助、彼此幫助相處的。這也是在城市裡比較少看到的。

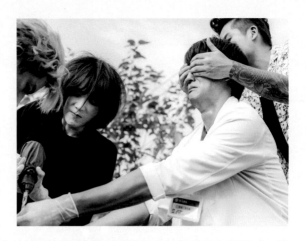

透過村民們遇到不同的狀況，他們彼此幫助；故事較後期時，會發生一個很重大的災難，在那個時候她看到人性的光輝，她就覺得即便是普通人都有能力救人，自己憑什麼放棄？她是在那個瞬間意識到自己是不是太軟弱了，她是不是應該要給自己一點時間去找回自己。

醫療劇常常有開刀或災難的場面，會有特效或是場面調度，當然還有特殊化妝，這些是最好看的賣點。但在前面四集小劉醫師是不開刀的，那劇情要怎麼推進呢？我要如何讓大家知道，小劉不開刀，卻是個很厲害的醫師、怎麼展現這個人物的吸引力？也因為這樣，才會有鑽顱或是起乩的劇情，假裝自己是乩童，試圖想要拯救這些村民。

創傷症候群引發的「你要做哪些決定？」會讓她恐慌、無法做手術。鑽顱的那段劇情，小劉醫師只是在患者頭顱上輕輕劃一刀，這個動作不是在正式的手術房裡進行，而是在緊急狀況下先鑽一個小洞，讓腦壓可以釋放，病患就不會馬上死掉。這一幕想要傳達的是，我小時候有一部影集叫做《馬蓋先》，我覺得小劉醫師好像馬蓋先，就地取材，解決了一個很大的問題，去廚房找刀子、雨衣、消毒的東西和簡單的醫療箱，湯匙拿來拉勾，刀子就這樣割下去，就釋放了患者的腦壓等救護車來。

其實這是非常冒險的行為，因為有感染的可能。雖然她不認識這個患者，也才剛來到一個陌生的環境，加上她有創傷症候群，這些因素都讓她沒有理由去幫一個陌生人做這麼危險的事，但她還是做了，因為那是烙在心裡面沒有辦法抹掉的東西，是一種本能。就算在最低潮的狀態時，她還是以救人為本，即使她覺得這個整個世界都背棄了她，她心中還是有很強的信念。

與其他演員合作的火花？

我這次跟其他演員合作，心情真的不一樣，我覺得我把他們每個人都視如己出，這部戲對我來說好像就是一個小孩、一個作品，意義很不同。像是麗音姐、志偉哥都是很資深、很專業的演員，他們也會對於很多戲提出疑問跟想法，這時候，我就會跳出來，想要解決他們的疑惑。我發覺自己變得管超寬的，我不是只管自己的角色，也不是只管我跟導演之間的溝通，而是希望每一個演員對於這個戲、這個角色是沒有問題，可以放得很開去演。

志偉哥每當有疑惑的時候，就會來跟我討論，因為他很資深，所以他在提出問題的時候，我都很怕沒有辦法回答他，他本來是我們心裡面的大反派，結果演出來是個超可愛的反派，好的演員就是會給你這樣的回饋，我覺得很驚喜。麗音姐是一個對演戲始終如一，非常有熱情的人。怎麼樣可以做到好，她永遠不會保留，就是都給你超棒的。

飾演緹娜的杜妍是一個比較新的演員，但她非常認真，從她學習手術的術式開始就很認真，但她給我感覺剛開始真的很冷酷，我們兩個好像就是你冷我也冷。直到有一天，她拍了一場哭戲，那場戲是後來跟她變成好朋友的原因，哭戲讓她有一點障礙，我自己走過對哭戲有障礙的那一段路（現在還是有障礙啦），我可以感同身受她的困境，我很想要幫她。在劇中緹娜跟阿鬼是一對，飾演阿鬼的風田，就是很好笑，他真的是天生很可愛，我覺得這些演員真的是太棒了。

我起初很不習慣朱軒洋的表演方式，他是非常原始、沒有修飾的表演，是現代年輕人的樣子。其實我們剛開始想像的林山君不是長這樣的，所以突然那個東西丟出來的時候，我有點不知道怎麼辦。後來，我覺得也許現在年輕人真的就是這

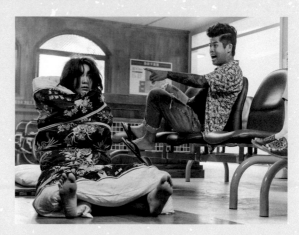

樣子，我們不就是要講這個世代跟那個世代產生的難以理解的情感嗎？

那為什麼要抗拒它，為什麼要改它呢？他也給我很多、很衝撞的東西，他是很有生命力的，只是還不太會表達自己，但他的情感非常真實。

阿興很可愛，他就是本色出演。他也是個天生的演員，我們幾乎不用給他什麼本，他自己就可以生出一場戲來，所以跟他合作很輕鬆，人也就是我們要的樣子。海芬姐節奏真的超好，而且她是一個非常聰明的人，我自己覺得優秀的演員要很聰明，她就是很聰明的那種，又很有喜感。跟她演戲完全不用怕冷，她永遠是很豐富的。

讓妳印象最深刻的戲？

斷橋那場我的是太困難了，製作經費有很大一塊是要放在那裡的，我心裡有很多的擔憂。這個事件是參考當年高屏大橋斷橋事件，也是小劉醫師親身經歷過的，它是個真實的故事。要做一個假的斷橋的場景，這一定要特效、搭景、特殊化妝、非常多臨演，還有很多壞掉的交通工具（冒煙的那種），這全部都是錢。

因為拍攝的時間很有限，我們將這場戲分兩天拍，有一天是外景，導演就說：「妳那天保暖要做好喔，不然妳可能會拍不完。」拍攝時，晚上封橋封一半，調了很多器械和一堆裝備。那天真的很冷，冷到他們用保鮮膜把我整個人包起來，為了營造下雨的場景，出的雨車那個雨不是毛毛雨，而是颱風天打到皮膚會痛的那一種大雨。我跟朱軒洋兩個人身上溼了又乾、乾了又溼，整個晚上都這樣子，真的讓我印象太深刻了。

朱軒洋

阿君與小劉醫師這兩個角色的火花？

故事裡的地點南南灣村是一個偏僻的小村莊，村民彼此都認識，我飾演的林山君，

就是負責守護南南灣村村民的安全，以及幫大家解決信仰上問題。有一天，突然來了一個女外科小劉醫師，她就像是天使，降落到了我們的小村莊裡，成為一個新的信仰，於是就會有兩派的勢力，大家要選邊站那種感覺。

南南灣村的村民一直以來都信仰池王爺，小劉醫師來了之後，村民就像是多了一個新的選擇，我所信仰甚至代表的是神明池王爺，但是小劉醫師是透過醫療模式，讓大家會覺得這是科學。小劉醫師和阿君在一起之後，覺得我用乩童身份幫居民解決信仰以及健康問題，是傳統的思維也是錯誤的行為，因為她的信仰是，生病了就應該看醫師，而不是跑去問神明。

林山君從小就沒有父母親，他是在宮廟被廟公領養的小孩，從小住宮廟裡長大，神明選中他當乩童，因此他從小就看到很多抱著各式各樣問題的人們，來向神明問題，他也要代替神明去解決這些人的問題。對他來說，宮廟是他的家，來宮廟的人就是他的家人，林山君是把南南灣村的村民都當成是他的家人。

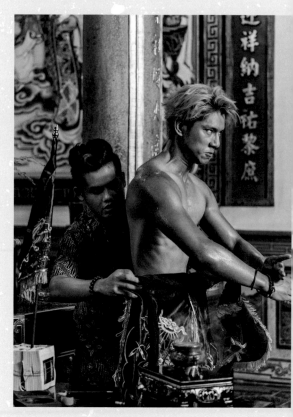

他也有去當店員和做其他工作，我覺得那是林山君想要擺脫神明的束縛。如果一個人天生就是被指派下來做一件事情，而且沒有選擇，應該都會有一點莫名其妙，多少都會想要抗拒。可是，他又無法脫離這個從小的責任和使命，他所代表的舊信仰和小劉醫師所代表的新信仰，產生了碰撞與衝突，我覺得這沒有對與或錯，而是因為彼此站的角度不一樣，就是要怎麼並存而已。

跟其他演員的互動？

一開始在讀本的時候，我其實壓力滿大的，演乩童對我來說，我不知道「起乩」是

要練真的起乩還是要怎樣，就是有很多問號。後來張再興跟我說台南有一座南鯤鯓代天府，王爺生日的時候，會有很多很多乩童到南鯤鯓代天府一起起乩。於是我二話不說搭高鐵下去找他，他先開車載我去吃那個台南的虱目魚湯，吃完後再去南鯤鯓代天府，他帶著我走一遭，我發現走在路上台南沒有人不認識他，簡直就像是台南小天王一樣。

那天正巧是其中一位王爺的生日，我看到很多很多的乩童，也看到這些乩童各式各樣的起乩方式，阿興告訴我，只要能表現出那個感覺，而且是讓自己覺得舒服的就好了。回家後我上網找影片繼續研究，看到一些我覺得比較有趣或是很帥的，我就把它背下來，最後累積成我表演出來的樣子。

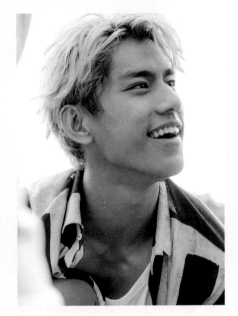

阿興在戲裡飾演的角色阿亮，是阿君起乩時的桌頭（負責翻譯乩童所傳遞的神明的指示），阿興本人就是一個社會歷練很多的人，也是很厲害的前輩，不管是在戲裡或戲外，他都幫我很多，像是起乩有任何問題，他會直接指點我。他有點像哥哥一樣，我也把他當成家人。

拍戲中覺得最困難的事？

最困難的就是──每天便當吃什麼！因為劇組每天準備的東西都很好吃，我就不知道要吃哪一個⋯⋯

看劇的時候，可能有些劇情會讓你越想越覺得不合理，說劇本不合理，但是人生也有很多更誇張的事情會發生，這樣想一想，就覺得劇情本其實也沒那麼誇張。每個劇本都有它不同的特色，我覺得《村裡來了個暴走女外科》的邏輯就是非常天馬行

空，而我也很喜歡這樣的天馬行空。

現實生活中我沒有起乩過，在家做功課時，我雖然看了很多影片，卻從未模擬演出起乩的狀態，正式拍攝時，導演一直叫我看著池王爺，不只池王爺，後面還有廟裡很多的神明，要在這麼多神明面前去做一件想像出來的事情，我覺得那場壓力滿大的。後來演到中間身體突然滿不舒服、覺得有點想吐，於是我就順著那個感覺，把之前設定好的動作演出來。

阿鬼的角色設定？

我演的角色阿鬼是一個外科實習醫師，但他很怕血，看到血就會暈倒的那種，同時也很膽小、怕鬼，什麼都怕。從試鏡開始，到拿到演出劇本，發現阿鬼，這個角色跟我滿像的，很怕血、很怕鬼，所以演出的時候，跟原本的自己不太有衝突，算是做自己。阿鬼最大的優點，就是對於生命很執著，如果自己的患者走了，會很難過；通常醫師因為看了太多的生死交關的場面，會讓自己不要投入過多的情緒，不然會太累，但阿鬼是實習生，還不習慣這件事情。阿鬼家在日本是開醫院的，當醫師算是命中註定，加

上個性比較弱，爸媽認為當醫師就要當外科醫師，他也順從了父母的意思，但在習醫過程中發現自己真的很怕血，未來要選哪一科還是未知數。

印象最深刻的一場戲？

有一場因為患者過世的哭戲，我自己設定了一個心理狀態，但是導演希望我哭得更慘，於是他一直跟我聊天，聊到關於阿公的事情，那一刻我就突然開始崩潰哭爆，然後就開始正式錄了。透過導演給我的刺激，讓我發現原來我的情緒可以做得更多、更滿。

另外，有一幕是病人吐在我臉上。劇情是患者不舒服，我幫他檢查的時候，他就不小心吐出來了。那場戲可以看得出來，雖然病人吐了，但我沒有要離開或逃避，就是讓他吐在我臉上，然後我繼續工作。阿鬼雖然在工作上不是那麼會做事，但他有一顆很溫柔的心，也很願意為病人付出，當然這也是很特別的經驗，讓我印象深刻。

杜妍

緹娜的角色設定？

我跟孟傑導演大概五年前合作過，這次他找我去試鏡，其實一開始試的就是緹娜這個角色，可能當時試戲的表現方式，有找到緹娜跟我本身相近的感覺，所以導演覺得我可以好好詮釋緹娜這個角色。

職人劇是我沒有挑戰過的，之前演的都是偶像劇、青春校園劇，我覺得職人劇、醫療劇可以學習到很多新的東西，我很開心接到這個角色。我飾演的角色緹娜，是一個從小就以外科醫師為志向的女孩，她執行力很強，反應也快，很有正義感，所以做事情有時候比較衝動，直來直往，很敢講話，在戲裡有蠻多跟小劉醫師爭執的片

段。她從小的偶像就是淑臻姊飾演的小劉醫師，隨著劇情的發展，最終緹娜更確定自己想成為外科醫師。

我跟緹娜相似的地方是正義感很強。在緹娜的世界裡，這件事情只要是對的就要去跟我的老師、上司爭論，這個性跟我還滿像的。最大不同的地方是，醫師這個職業要下很多工夫和苦心，確定自己的目標跟夢想，在過程中，會遇到很多困難，要一直保持初心和信念這部分，是我一直很想跟緹娜學習的。

拍攝前做了哪些準備？

拍這部戲，我下比較多工夫的地方是手術縫合，緹娜在戲裡是一個縫合小高手，因此所有的縫合戲，都是我親自上場縫的。在開拍前，除了去拜託我的護理師朋友，讓我去跟真正的外科醫師請教很多醫院、手術的細節；我也去急診室，待在那裡一整天，觀察診間裡面的狀況。比較困難的是醫療用語複雜且多，有時候會遇到現場調整、修改專業的醫療名詞，都要馬上背熟上場！手術戲也必須展現角色的專業度，不過還好現場有醫療顧問和團隊可以詢問、教學、調整，讓拍攝都有順利完成。

我開拍前、開拍中甚至到了開拍時，我每天一有時間我就會練習縫合，因為縫合有很多種縫法，針具跟器械有很多名稱，都要背的很熟。導演也會讓我加一些跟小劉醫師不一樣的起手式，每個醫師有自己的招牌起手式，導演也希望我加進表演裡。我覺得縫葡萄跟縫豬皮是滿有趣的，因為我會買很大片的豬皮來練習，家人都覺得很害怕，但到後來他們都會在旁邊幫忙我，也要謝謝我媽沒有把我趕出家門。

讓妳印象最深刻的戲？

我很怕血，我記得我曾經哭戲哭不出來，在現場看到血，我就哭了。但我想，或許

是我前期準備跟看了大量的醫療劇，劇組也讓我們上了很多專業知識的課程，看著看著其實就不怕了。這也是我第一次演出職人劇，這部又是醫療劇，是我非常想要挑戰的，加上我小時候曾經想過要當護理師，我覺得救人跟幫助別人，會讓我很有成就感。

我自己覺得比較印象深刻的，是拍攝手術戲時，其實劇組有幫演員們請專業的手替醫師，但後來導演覺得我可以自己上場沒問題，全程沒有使用到手替醫師，覺得還滿有成就感的。有一場縫葡萄跟空氣手術的戲，我在家裡練習逢葡萄的時候，每一針每一線都可以縫得非常漂亮，縫完要收、綁線、拉線還有剪線，在家練習時都可以調整。現場拍攝時，導演知道我苦練了很久，他對我說一定會拍到我滿意，不過，導演想要一鏡到底。我在縫的時候，拉線有一點卡到，我的壓力就越來越大，擔心縫得不漂亮、動作不夠流利順暢，非常感謝導演信任我，認為我能做到。

還有，看到劇本寫空氣手術，我想說這要怎麼呈現？我去請教真正的外科醫師，他們也說這類似想像力練習。空氣手術那場戲是我要接一台刀，我自己要在腦海裡，排演每一個手術的步驟，因為那台手術比較複雜，小劉醫師把這個任務接派給我，我就是要在腦海中想像，構圖整個器官的結構，手術順序、下刀順序用想像的練習。中間跟導演和專業的醫療團隊討論滿久，最後決定用VR的方式呈現，我戴著VR可以看到影像的畫面，來模擬手術的過程。

拍完這部戲的感想？

當初看到劇本的時候，心情滿複雜的，會因為不公平的醫療體制感到很心寒，但是你時又會看到醫療人員、整個醫院的醫療團隊是多麼盡心盡力，想要破除這些醫療體制，還有要去救人的熱血，這是很感動人的。這部戲有很多人的人生喜怒哀樂在裡面了，我覺得有很多溫暖跟幽默的地方，很療癒人心，希望這部戲可以帶給大家溫暖跟力量。

工作團隊・名單

出品　公共電視
出品人　陳郁秀
聯合出品人　劉筱琴
監製　於蓓華
協同監製　李淑屏
製作協調　雷品晶
發起人　賴孟傑 蔡淑臻 詹子誼 詹于珊
製作人　詹于珊 詹子誼
編劇統籌／導演　賴孟傑

特別感謝　**醫護顧問參與劇本與演出**
醫療總顧問　劉宗瑀 簡立建 儲寧瑋 吳孟桓
神經外科、急診顧問　璩大成
急診顧問　吳孟桓 吳熹宇
　　　　　急診女醫師其實. 姜冠宇
外科醫療顧問　陳相智 鍾政錦 趙宏明 鍾雲霓
神經外科顧問　方鵬翔
整形外科顧問　李昱昭
麻醉科顧問　儲寧瑋 梁贏心 劉鎮鯤 邱齡慶
婦產科顧問　施景中 陳思宇 蕭詠嫻 朱麗靜
消化外科顧問　丁金聰 陳文利 劉柏屏
牙科顧問　李雅玲
醫療行政顧問　吳濤
小兒外科顧問　陳克琦
小兒內科顧問　何俊逸
刀房醫護顧問　黃圯 莊淨為 張霖兒 王淑靚 李苑姿
　　　　　　　林盈妡 陳鈺雯 張世嫻
急診護理師顧問　林書瑜 吳佩璇
急診護理人員　王藝錚 郭紘嫄 廖彥真 林秀燕 柯妙潔
　　　　　　　王冠懿
EMT　林承睿 林承濬 蔡學堯 許茹瑛 黃伯宇
　　　林祥勝 范丞佑 廖翊雄 謝尚澐

工作人員
編劇　張世嫻 王宥蓁 王卉竺 陳奕錚 蔡淑臻
　　　詹于珊 詹子誼 饒芯羽 劉峻丞
導演組　趙偉真 謝佩雯 林曼筑 洪頌茹 余致瑋
協力製作人　陳亮材
製片組　游永旭 陳俊霖 呂學祥 林芷萱 翁翊瑄 陳詠升
　　　　蔡珮欣 高詩雅 李衍樺 梁芳瑜 吳熾林 吳怡萱
　　　　林宗諺 劉沏鑫 黃立沂 劉彥宏 何語樂 邱佳瑜
　　　　周亭吟 李靜 何宜燕 胡伯霖 王潔琦 林芃蕙
　　　　溫冉 陳思嘉 洪子晴 林彥伶
攝影組　倪彬 屈弘仁 黃文 裴佶緯 羅家杰 賀克剛
　　　　鄧欽豪 余坤俴 黃暐翔 蜻蜓製作傳播有限
　　　　公司 利達數位影音科技股份有限公司
　　　　和寬攝影器材有限公司 旋轉牧馬有限公司
　　　　魚頭影像製作有限公司
燈光組　屈弘仁 李模帥 林佳昌 楊奇澔 趙軍賢 連翊翔
　　　　林映初 邱柏智 范嘉暘 陳禹光 楊青翰 魏嘉慶
　　　　呂科徵 宋志威 李官諺 林盈宏 張棨傑 譚凱富
　　　　超廣角影像工作室 傳玄工作室鴻臣實業有限
　　　　公司
錄音組　張博翔 杜氏藝創有限公司 閔曉宜 陳渥鈞
　　　　劉巧希 許菀容 粟俊翰 王暐翔 曾文賢 林婉真
　　　　張詠尊
美術組　陳韋中 黃昱堂 張雅涵 王則岳 鄭以琦 王瑋萱
　　　　謝姵琪 楊榛榛 陳姿妮 胡淑媚 劉蕙屏 廖幸涓
　　　　林憶純 甩芳昕 郭秋瑾 湯巧汝 林環吟 溫冉
　　　　王宥翔 張碩育 黃以琳 林承頤 陳秀穎 許葦琪
　　　　謝佩紡 高雄家安生技有限公司 林秋成 緯盛
　　　　工作室 許裕成 李宗庭 許峻豪 陳政翰 鴻臣
　　　　影視製片廠 啄物道具藝術工作室 游東榮
　　　　高樹邦
選角組　許凱翔 莊貽婷 許家瑜 張祐限 劉驊葆
　　　　張家禎 施采樓 林姿吟
表演指導　劉亮佐
廚藝指導　陳珍緘

場務組	張志杰 張禮驊 王浩權 李柏勳 張益斌 李豫群 永祥影視有限公司 貞寶企業有限公司
造型組	游采昕 李佳娟 曾奕菁 胡庭嘉 吳妙姝 賴仕堯 施逸柔 左蕾工作坊 蔡佳璇 胡雅筑 劉雯伶 張允 盧乃思 黃家信 李立鴻 韓美珍 洪家裕 左蕾工作坊 x MAD SFX Lab. 柯佩其 張貝帆 徐永珍 張丞寧
現場行銷組	小河大山股份有限公司 劉怡君 石郁薇 呂懿芳 黃偉瑛 劉國翔 曾祈惟
現場順序 及移動組	光圈映像有限公司 陳宗錦 秦慶 張維展 李明雄 吳錫江 黃暐翔 高子翔 林瑋均 郭龍淙 黃世典 貞觀租車有限公司 群力小客車租賃 有限公司 永笙汽車租賃有限公司 曜庭國際 租賃有限公司 林勤輝 謝祥暐 陳柏丞 林瑋鈞 寶智鈞 楊朝翔 吳勇樺 曾宥運 吳思賢 劉繼鴻 許智鈞 黃永泰 陳柏成 溫左丞 簡千翔 施世雄 陳奎宗 李思明 吳啟禎 林文仁

後期製作

後期統籌	詹子誼
後期製片	黃韻庭
剪接顧問	陳曉東
剪接師	賴孟傑 林楷博 蕭涵宇
順片剪接師	莫亞麗 蕭涵宇 呂慧珍 顏秉盈
後期影像製作	光孚影像有限公司 許子瑋 呂慧芳 胡錦驊 陳泓丞 李振銘 黃柏仁 李威蓉 張庭綱 謝宜家
片頭尾設計	光孚影像有限公司 黃柏仁 吳怡蒨 莊智翔
空拍影像 素材提供	光影國際傳媒有限公司
直播介面設計	內八設計有限公司
總視覺特效製作	再現影像製作股份有限公司 郭憲聰 黃榮雋 范屹閔 馬松稚 陳昭詠 柴志澈 陳姵均 吳宇琁 葉惠怡 易采慧 謝欣霏 朱益華 徐佳佑 吳沄芳 李珞丞 楊依璇 劉亞雯 李文歡 王子豪 王瑞坤 閻儒宗 賀文濤 王藝璇 黃御峰 戴子書 蘇聖智

	王建程 施欣汝 劉育均 陳棠 賴柏東 陳威翔 蕭子修 曾俊瑋 潘欣榆 黃御峰 李鑒原 林香吟 許佑奎 張晏筑 黃亮凱 林庭聿 江佳芫 王子豪 賀文濤 李文歡 王瑞坤 呂奇駿 吳怡萱 黃千真 呂旻穎 白鹿動畫有限公司 黃佳儀 謝佳峻 劉文豪 簡妤瑄 張求凱 陳文農 吳建寧 林冠伯 王鵬豪
聲音後期	偏差值錄音室 蔡瀚陞 吉米林音樂工作室 林冠戎 陳居正 梁忠穎 翁允訢 壞機器工廠 無差別音像工作室 陳嘉暐 翁志泓 吳懿揚 義守大學電影與電視學系
聲音演出	張鳳美 蔡墨含 蔡毅光 林義偉 王嘉琳
原創配樂	SOLO MUSIC PRODUCTION 王榮頤
片名標準字	陳青琳
主視覺 海報設計	深度設計有限公司 陳青琳
主視覺 海報拍攝	XXDanieL Studio 劉國翔
海報設計	內八設計有限公司 黃琦瑋
製作公司	十三月股份有限公司 詹于珊 詹子誼 蕭涵宇 黃韻庭 李沛璇 楊宇晨 李衍樺 范家瑗 楊國鴻 饒芯羽 劉峻丞 姚詠文 郭怡辰 謝家玲 唐飛鳥
公視行銷宣傳 及發行	胡心平 徐家敏 林彥佑 陳慶昇 吳岱穎 童雅琴 蘇慧真 鄭博文 林愷凱 杜宜芬 陳純蘭 陳金德 池文騫 黎佳嘉 莊幼圭 江宗原 盧厚樺 林怡慧
台灣地區發行 暨行銷宣傳	牽猴子股份有限公司 王師 陳怡樺 蔣得方 熊妤珺 黃淯榕 何佳玲 陳于瑄 趙恪弘 陳智弘 李惠貞

村裡來了個暴走女外科
影像書 *MAD DOCTOR*

作　　　　者	公共電視、十三月股份有限公司	
原 著、漫 畫	劉宗瑀（小劉醫師）	
出　　　　品	財團法人公共電視文化事業基金會	
出　 品　 人	陳郁秀	
聯 合 出 品 人	劉筱琴	
製 作 單 位	十三月股份有限公司	
執　 行　 長	陳君平	
榮 譽 發 行 人	黃鎮隆	
協　　　　理	洪琇菁	
總　 編　 輯	周于殷	
文 字 協 力	鄭倖伃	
美 術 總 監	沙雲佩	
美 術 設 計	陳碧雲	
內 頁 排 版	劉淳涔	
公 關 宣 傳	楊玉如、施語宸、洪國瑋	
國 際 版 權	黃令歡、梁名儀	

出　　　　版　城邦文化事業股份有限公司　尖端出版
　　　　　　　臺北市民生東路二段141號10樓
　　　　　　　電話：(02) 2500-7600　傳真：(02) 2500-1971
　　　　　　　讀者服務信箱：spp_books@mail2.spp.com.tw
發　　　　行　英屬蓋曼群島商家庭傳媒股份有限公司
　　　　　　　城邦分公司　尖端出版行銷業務部
　　　　　　　臺北市民生東路二段141號10樓
　　　　　　　電話：(02) 2500-7600(代表號)　傳真：(02) 2500-1979
　　　　　　　劃撥專線：(03) 312-4212
　　　　　　　劃撥戶名：英屬蓋曼群島商家庭傳媒(股)公司城邦分公司
　　　　　　　劃撥帳號：50003021
　　　　　　　※劃撥金額未滿500元，請加付掛號郵資50元
法 律 顧 問　王子文律師 元禾法律事務所 臺北市羅斯福路三段37號15樓

臺灣地區總經銷　中彰投以北(含宜花束)　楨彥有限公司
　　　　　　　　電話：(02) 8919-3369　傳真：(02) 8914-5524
　　　　　　　　地址：新北市新店區寶興路45巷6弄7號5樓
　　　　　　　　物流中心：新北市新店區寶興路45巷6弄12號1樓
　　　　　　　　雲嘉以南 威信圖書有限公司
　　　　　　　　(嘉義公司)電話：(05) 233-3852　傳真：(05) 233-3863
　　　　　　　　(高雄公司)電話：(07) 373-0079　傳真：(07) 373-0087

馬新地區經銷　城邦(馬新)出版集團　Cite(M) Sdn.Bhd.(458372U)
　　　　　　　電話：(603) 9057-8822　傳真：(603) 9057-6622

香港地區總經銷　城邦(香港)出版集團　Cite(H.K.) Publishing Group Limited
　　　　　　　　電話：2508-6231　傳真：2578-9337
　　　　　　　　E-mail：hkcite@biznetvigator.com

版　　　　次　2022年5月初版　Printed in Taiwan
Ｉ Ｓ Ｂ Ｎ　978-626-316-842-8

國家圖書館出版品預行編目(CIP)資料

村裡來了個暴走女外科影像書/公共電視,十三
月股份有限公司作. -- 1版. -- 臺北市：城邦文
化事業股份有限公司尖端出版：英屬蓋曼群島
商家庭傳媒股份有限公司城邦分公司尖端出版
行銷業務部發行, 2022.05
　面；　公分
　ISBN 978-626-316-842-8(平裝)
　1.CST：電視劇
989.2　　　　　　　　　　　　　　111004877